빛깔있는 책들 401-12

근대 유화 감상법

글, 사진/윤범모

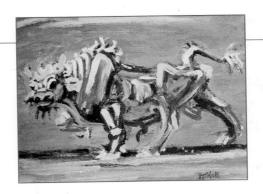

대원사

윤범모 ──────────

동국대 대학원과 뉴욕대 대학원에
서 미술사를 전공하였다. 동아일
보 신춘문예에 미술 평론 당선. 현
재 경원대 미술대 교수이고 한국
근대미술사학회 회장으로 있다.
주요 저서로『한국근대미술의 형
성』『제3세계의 미술문화』『미술
과 함께, 사회와 함께』『미술관과
대통령』『김복진전집』『한국근대
미술의 한국성』등이 있다

근대 유화 감상법

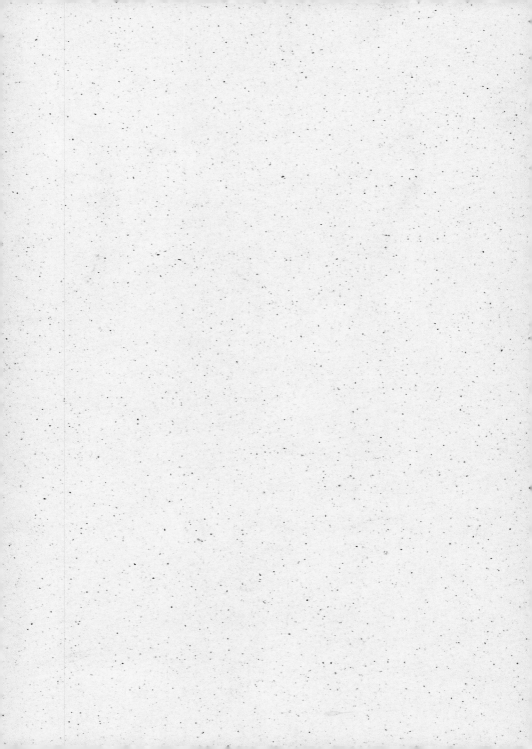

근대 유화 감상법

우리의 근대 유화,
어떻게 감상할 것인가

근대 유화 감상법, 한마디로 정도(正道)는 없다. 감상법이란 용어부터 낯간지럽다. 예술은 수학 공식이 아니다. 그럼에도 불구하고 가치 판단의 기준 같은 것이 없지 않다. 미술 감상법에 초역사적인 법칙은 없을지 몰라도 각 시대마다의 보편적인 척도가 있다. 시대 미감의 차별성이 그것이다.

아름다움을 평가하는 잣대는 시대, 지역, 민족 등의 특징에 따라 다르기도 한다. 똑같은 작품이나 현상이 장소나 시대에 따라 가치 평가가 상이해지는 이유가 그것이다. 예컨대 미인관(美人觀) 같은 경우만 보아도 쉽게 납득이 간다. 요즈음의 미인은 으레 날씬한 몸매의 여성을 가르킨다. 하지만 혜원(蕙園)의 미인도를 보자. 조선시대의 미인은 하나같이 퉁퉁한 살집의 여성들이 미인이었다. 그야말로 부잣집 맏며느리감으로 중량 나가는 몸매가 이상형이었다. 중국 당시대의 당삼채(唐三彩)나 벽화에 나타난 미인들도 한결같이 뚱뚱한 모습들이다. 양귀비도 다이어트할 걱정을 하지 않았다.

서양도 크게 다르지 않았다. 루벤스나 르누와르의 미인도를 보자. 그들의 그림에 담긴 미인들은 으레 코스모스과(科)가 아니라 돼지과에 가깝다.

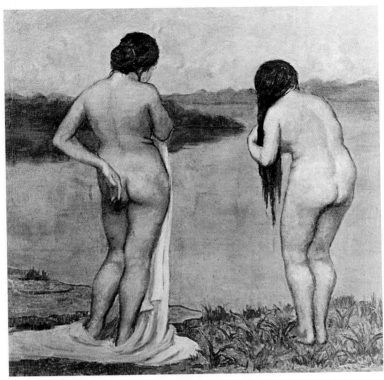

「**해질녘**」 김관호, 캔버스에 유채, 127.5×127.5센티미터, 1916년, 동경예술대학 소장, 일본 문전 특선작.

선사시대의 미인은 아예 비만형이 미덕이었다. 여성은 대지모신(大地母神)과 같았다. 풍요와 다산성의 대체어(代替語)였다. 구석기시대의 뷜렌도르프 비너스는 아예 비만형의 원조(元祖)이다. 무슨 여성의 몸매가 젖가슴과 궁둥이 그리고 뭉툭한 다리로만 뭉쳐져 있을까. 그것도 비너스라고 명명까지 해주면서. 미인을 평가하는 기준 역시 시대와 지역에 따라 상이하다. 더불어 나체화를 평가하는 방식도 시대와 지역에 따라 상이하다.

　1916년은 우리 유화의 역사에서 매우 중요한 해이다. 김관호(金觀鎬, 1890~1959년)가 동경미술학교 서양화과를 최우수의 성적으로 졸업하고

귀국하여 평양에서 우리나라 최초의 유화 개인전을 개최한 것이다. 특히 그의 졸업 작품 「해질녘」이 일본 문전(文展)에서 특선을 차지한 해이기도 하다. 당시의 보도처럼 '조선 화가로서 처음 얻는 영예'였기 때문에 더욱 더 의미가 있는지도 모르겠다. 하기야 춘원 이광수는 김관호의 특선을 보고 '조선인의 미술적 천재를 세계에 표하였다'며 특선은 미술계의 알성 급제(謁聖及第)라고 극찬했다.

특선작 「해질녘」은 저녁나절 강가에서 목욕하는 두 여성의 뒷모습을 그린 내용이었다. 우리나라 누드 그림의 서막을 알리는 기념비적인 걸작 이기도 하다. 이 같은 김관호의 쾌거를 당시의 신문은 신바람나게 보도하 면서 기사의 말미에 '희한한' 주석을 달았다.

김군의 그림은 사진이 동경으로부터 도착했으나 여인이 벌거벗은 그 림인고로 사진으로 게재치 못함.

한국 유화 역사의 첫머리를 장식하는 김관호의 작품은 내용이 벌거벗 은 여인을 그린 그림이란 이유 하나 때문에 신문에 게재되지 못했다. 하기 야 알몸(Naked)과 누드(Nude)의 구별조차 없었음은 물론, 유교주의 사회에 서의 관습으로 본다면 결코 벌거벗은 여인의 대중적 공개는 금기 사항일 수밖에 없었을 것이다. 확실히 누드 그림이 보편화된 서양에 비해 김관호 시대의 한국은 '누드 금지'의 사회였다.

정신과 육체는 하나라는 그리스식 사고 방식 아래서 벌거벗는 일은 결 코 수치가 아니었을 것이다. 아름다운 몸, 그것도 벌거벗은 몸은 곧 아름다 운 정신을 의미했다. 그런데 벌거벗은 몸의 주인공은 대개 여성의 차지였 다. 시대가 뒤로 갈수록 여성의 옷 벗는 빈도가 잦아졌다. 그것도 르네상스 이후의 누드는 으레 정면상으로 그려졌다. 여성의 벌거벗은 모습은 당당 하게 정면으로 그림 밖의 관객 앞으로 나서곤 했다. 김관호의 「해질녘」이

뒷모습의 여성인 것은 아직 수줍음의 결과일 것이다.

어떻든 누드 그림의 감상자나 소유주는 남자였다. 존 버거의 견해에 의한다면, 남자들은 여자가 벌거벗은 누드 그림을 보고 자신이 남자라는 사실을 확인케 된다고 했다. 누드 그림에서 여성은 모델일 따름이고 남성은 감상객의 위치를 당당하게 차지했다. 누드 그림 속의 벌거벗은 여성은 남성 지배 사회의 산물임을 증명하기도 한다. 그렇기 때문인지 여권(女權) 운동의 여성 작가들은 여성이 미술관에서 대우받는 것은 초대 작가로서가 아니라 그림 속의 벌거벗은 모델로서만 가능한 것이냐고 항의하곤 했다.

그림을 이해하고 감상하는 데 철칙은 없다. 하지만 바람직한 미술 감상법에는 어느 정도 훈련이 필요하다. 흔한 말로 아는 만큼 보이기 때문이다. 따라서 보는 힘을 길러야 한다. 그것은 관심이 중요한 관건이 된다. 그리고 적극적인 자세에서의 안목(眼目) 기르기이다. 누군가가 말했다. 예술가는 천성적으로 타고나지만 감식력을 지닌 전문가는 길러지는 것이라고. 여기서 길러지는 것은 훈련을 의미한다. 아름다움을 보는 눈은 갈고 닦아야 가능해진다.

특히 예술은 무엇인가를 가르치는 도덕 교과서라기보다 가슴을 뭉클하게 하는 감동의 전령사이기 때문이다. 예술 작품에서 감동을 느끼기까지는 부단한 동참 의식이

「**자화상**」 김관호, 캔버스에 유채, 60.6×50센티미터, 1916년, 동경예술대학 소장.

전제되어야 한다. 더불어 생활하기—이 같은 방식이 첩경이라면 첩경일 것이다. 함께 사는 수밖에 없다. 예술과 동거하는 사이에 자신도 모르게 심미안이 형성될 것이다. 우리는 훌륭한 예술 작품을 대하고 무한한 감동을 받기도 한다. 그것은 단순한 소일거리에서부터 역사 의식을 새롭게 부추겨 주는 각성제의 역할까지 다양하게 반응된다.

미술 작품을 대할 때 간과할 수 없는 사항이 있다. 우선 작품의 형식과 내용상의 특성을 고려해야 한다. 그러면서 작가의 예술 세계나 개인적 특징까지도 아울러 살펴야 한다. 여기서 작가나 작품에 얽힌 정보가 풍성할수록 작품 감상의 재미가 증가한다. 대개의 감상자들은 작가나 작품의 사항에서 감상의 범주를 한정시킨다. 하지만 하나의 작품이 지니고 있는 성격을 분명하게 파악하려면 작품의 수용 측면까지도 고려해야 한다.

작가도 중요하지만 어떻게 보면 수용자가 더욱 중요할 때가 있기 때문이다. 즉 누가 받아들이고 있는가. 다른 표현으로 어떤 계급 계층에서 수용하고 있는 작품인가. 한 작품의 정당한 평가는 작가뿐만 아니라 한 걸음 더 나가서 수용자(감상자, 소유자 혹은 소비자 등)의 성격까지 함께 고려해야 한다. 어떤 서양 사람은 말했다. '미란 무엇인가', '왜 이 작품은 아름다운가'와 같은 관념론적 질문은 '누구에 의해서, 언제 그리고 무슨 이유로 이 작품이 아름답다고 여겨졌는가.' 이런 식의 유물론적 질문으로 대체되어야 한다. 이 같은 지적은 간단하다. 단순히 아름다움이란 무엇인가라는 일차적 수준에서 벗어나 어떤 부류의 사람들이 언제 어떻게 무슨 이유로 그 작품을 아름답다고 생각했는가. 이렇게 질문을 바꿔야 한다는 것이다.

아놀드 하우저는 그의 『예술의 사회학』에서 이런 말을 했다.

하나의 작품은 예술가가 그것을 수중에서 내놓는 것만으로 사회학적으로 완성된 것이라고는 결코 말할 수 없으며, 그것이 수용될 때에 비로소 완성된 것이라고 말할 수 있다.

「**나부 좌상**」김두환, 캔버스에 유채, 117×90센티미터, 1938년, 개인 소장.

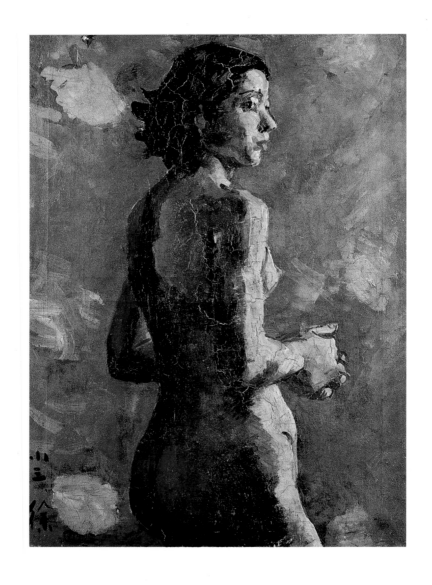

「등을 보이고 있는 나부」 서진달, 캔버스에 유채, 75.5×53센티미터, 1938년, 개인 소장.

미술 작품을 감상할 때는 신축적인 시각이 필요하다. 열린 마음의 자세가 요구된다. 아니 머리와 가슴이 동시에 필요하다. 머리는 차갑게, 그러나 가슴은 뜨겁게. 미의 기준은 시대나 지역에 따라 상이하다. 구미의 잣대로 한국의 미술을 무조건 평가하는 방식은 온당치 못하다. 지역이나 민족마다 특성이 다르기 때문이다. 더불어 특정한 척도 한 가지로만 재단하는 방식도 바람직하지 않다.

1910년대의 스타였던 김관호는 겨우 뒷모습의 여인을 '수줍은 듯이' 그렸다. 하지만 그 같은 작품조차 신문지상에는 사진이 게재될 수 없었다. 그러나 20세기 말의 사정은 달라졌다. 인사동 한복판에서 누드 크로키 장면이 공개되는 실정이기 때문이다. 입장료를 내고 대중은 화가가 벌거벗은 여인을 그리는 모습까지 구경할 수 있는 세상이 되었다. 천박한 비지니스의 부산물이지만 어떻든 오늘날의 대중은 젊은 여성의 맨몸을 공개적으로 감상하면서 화가의 작업 광경까지 눈요깃감으로 삼고 있는 시대에 살고 있다. 끝없는 관심과 여유 있는 마음가짐 그리고 날카로운 눈매가 요구된다. 우리 근대 유화 감상의 출발 선상에서.

하지만 정도는 없다. 근대 유화 감상법, 애정이 해답이다.

우리의 근대 유화란 무엇인가

　한국 유화의 역사는 1세기도 넘지 않는다. 아직까지도 서양화라고 부르고 있을 정도이다. 우리의 유화를 서양화라고 부르고 있음은 그만큼 토착화되지 않았다는 반증이다. 그렇지도 않다. 우리의 것으로 육화된 지 이미 오래이다. 애초 유화라는 새로운 표현 매체가 이땅에 수용될 때는 서양의 그림, 즉 서양화였다. 하지만 두세 세대가 거쳐가는 사이에 이제 유화라는 표현 방식도 우리의 것으로 정착케 되었다. 그럼에도 불구하고 상당수의 미술인들은 아직도 유화가 서양 그림이기를 고집하고 있다. 서구 우선 주의의 사고 방식이다. 외세 주의의 아류이기도 하다. 이제 유화를 두고 서양화라고 부르는 병폐는 사라져야 할 것이다. 서양화는 글자 그대로 서양의 그림, 즉 서양 사람들의 그림이기 때문이다.

　이렇듯 미술 용어조차도 제대로 정리하지 못한 우리의 미술계이다. 수묵・채색화만이 한국화(韓國畵)가 아니다. 비록 유화 물감을 사용했어도 한국인이 한국적 정서에 입각하여 그린 그림은 한국화인 것이다. 마땅히 한국인의 그림 즉 한국에서 이루어진 그림은 유화 물감을 사용했어도 한국화라고 불러야 할 것이다. 하지만 현재의 미술계 상황은 아직도 혼돈 속에서 양적 팽창만 일삼고 있다.

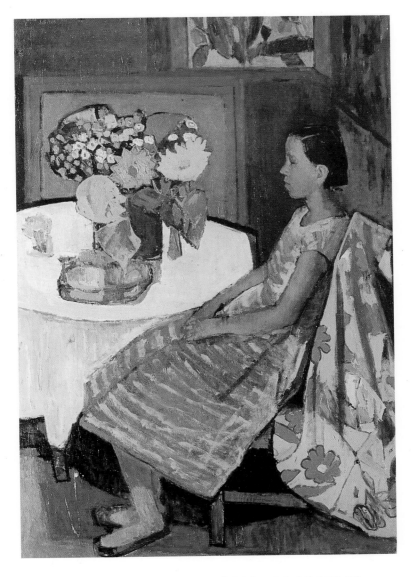

「**꽃과 소녀**」임직순, 캔버스에 유채, 144.5×96.6센티미터, 1959년, 호암미술관 소장.

유화에 얽힌 제반 사항이 확연하게 정리된 형편도 아니다. 무엇보다 근대 미술의 성격 역시 명료하게 정리를 하지 못한 실정이다. 근대 미술의 시대 구분은커녕 상한과 하한의 시기 설정조차도 정설을 마련치 못했다. 여기에는 물론 근대성(近代性) 혹은 한국성(韓國性) 등에 관한 개념조차도 정리하지 못한 사정까지 포함된다.

일반적으로 근대성이라면 객관적 과학, 보편적 도덕률, 자율적 예술을 들곤 했다. 18세기 계몽사상가들의 노력에 따른 결과이다. 칼 베커는 근대의 특징을 상품, 화폐 경제 등 경제적 발달, 인문주의, 민주주의, 민족주의, 세계주의 등을 열거했다. 어디까지나 서구적 시각에 기인한 것이다. 한국 문학에서는 근대성으로 과학, 이성, 자유, 자주 등을 대표적 덕목으로 꼽았다. 근대성은 기점 문제와 더불어 아직 연구 과제로 남아 있다. 아무리 역사상 근대의 기점을 자본주의 생산 양식 체제가 지배력을 획득, 확립하는 시점이라고 역설해도 미술의 문제는 별개 사항이기 때문이다. 근대성을 담보한 작품 출현과 정치, 사회 등의 변화와는 평행선을 이루지도 않는다.

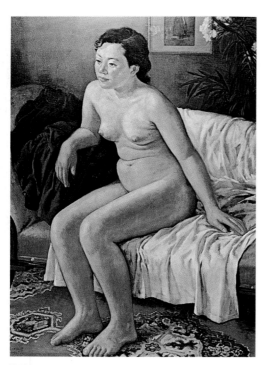

「**나부**」 박득순, 캔버스에 유채, 128×95센티미터, 1960년, 개인 소장.

근대 미술의 기점에 대해서는 조선 후기부터 1920년대, 해방 혹은 부재설까지 다양한 견해가 제시된 바가 있다. 이 같은 견해의 장단점을 모두 수용, 여기에서는 가장 확대된 시각으로 19세기 말부터 민중 미술이 대두되기 직전의 1960년에서 1970년대까지의 기간을 일단 한국 근대 미술기로 상정키로 한다. 하한 문제 역시 1950년대 말 등 다양한 견해로 제시된 바 있다. 하지만 1980년대 이후의 미술에서도 근대성이 많은 비중을 차지하고 있음을 볼 때 확연히 현대 미술기로 단정하기도 쉽지 않다. 정확한 표현으로는 근·현대적 미술 양상의 혼재 체제이다.

우리의 근대 미술은 불행하게도 질곡과 모순의 시대 속에서 형성되고 전개되어 왔다. 발아기(發芽期)인 초창기는 조선 왕조의 말기로 혼란스런 시대상을 드러낼 때였다. 그 가운데 외세의 입김은 커다란 영향력을 과시했다. 근대 미술이 본격적으로 전개되는 20세기 역시 외세의 입김 아래 민족 모순을 떨쳐내지 못했다. 20세기의 전반부는 식민지 시대였으며 후반기는 분단 시대였다.

식민지와 분단 체험은 미술의 역사에도 커다란 영향을 끼쳤다. 더불어 식민지와 분단의 중심에는 전쟁까지 개입케 되었다. 어떻게 보면 미술의 상대어는 전쟁이기도 하다. 전쟁은 무엇보다 미술 작품을 파괴한다. 작품이 없는 미술사는 사막과 같다. 뿐만 아니라 동족 상잔의 전쟁은 미술가들의 이데올로기 선택이나 주거지의 대전환을 요구했다. 월남 작가니 월북 작가니 하는 용어는 우리 겨레가 낳은 부끄러운 용어이다. 하지만 21세기로 진입하는 마당까지도 이 같은 용어가 비중 있게 행세하고 있다.

예술은 사회의 거울이다. 민족과 역사의 발길에 따라 미술 또한 보조를 함께한다. 훌륭한 작품은 역시 역사 의식이나 시대 정신이 내포되어 있다. 예술은 한 시대나 사회의 거울이다. 이 같은 명제는 교과서 속의 금언이다. 그러나 우리의 경우는 꼭 일치한다고는 할 수 없다. 역사 따로, 미술 따로, 혹은 현실 따로, 미술 따로 제각기 뻗대고 있었기 때문이다.

「6·25 동란」 이수억, 캔버스에 유채, 97×162센티미터, 1954년, 개인 소장.

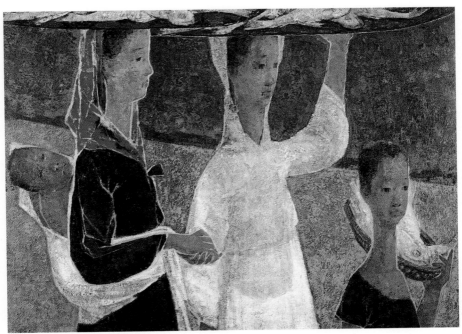

「**귀로**」 이달주, 캔버스에 유채, 113×151센티미터, 1959년, 호암미술관 소장.

　예컨대 우리의 미술 작품들 속에서 6·25전쟁을 주제로 한 명작을 찾기 어려운 실정도 생각해 볼 만하다. 있어서는 안 될 전쟁, 그것도 동족끼리의 전쟁, 하지만 실재했던 전쟁, 그럼에도 불구하고 그 같은 전쟁을 예술적으로 승화시킨 작품의 결여, 우리의 근대 미술이 안고 있는 특징 가운데 하나는 바로 현실성의 결여에서 찾을 수 있다. 미술을 위한 미술, 이 같은 명제만이 횡행하는 풍토였다. 시대 의식을 증거한 작품이 뿌리내릴 토양은 참으로 척박하기만 했다. 이 같은 지적은 식민지 시대의 잔재이기도 하다.
　근대 유화가 지니고 있는 부정적 특징 가운데 하나로 우리는 무표정을 들 수 있다. 우리의 미술품에서 표정을 대하기란 참으로 어려운 일이다. 표

정이 없다. 모든 작품들이 왕조 시대의 양반 얼굴을 하고 있다. 깔깔대고 웃거나 아니면 대성 통곡하는 모습의 조소 작품이나 그림이 없다. 희로애락의 표현에 참으로 인색했던 옛사람들이었나 보다. 왜 작가들은 감정 표현을 여실하게 작품에 담지 않았을까. 왜 이웃 나라에서는 쉽게 볼 수 있는 표정 있는 작품이 우리에게는 없을까. 전에 하품하는 목조각상을 보고 놀란 경험이 있다. 물론 이웃 나라의 옛날 작품이다. 우리 미술품은 모두가 포커 페이스이다. 하나같이 섰다 판의 노름꾼 같은 무표정의 극치이다. 일상 생활의 자연스런 표정, 그 자연스런 표정의 인물이 그리운 미술계의 풍경이다.

무표정의 행렬은 몸 동작에서도 마찬가지이다. 다양한 동작이 결여되어 있다. 대개의 인물상은 정지태(靜止態)이다. 다소곳이 앉아 있는 모습이 주종을 이룬다. 여인 좌상의 천국이다. 우리 유화 가운데 최고로 즐겨 그려진 소재가 여인 좌상일 것이다. 일제 시대부터 이 같은 '찬란한 전통'은 오늘날까지도 사라질 줄을 모른다. 국전(國展) 시대에는 여인 좌상을 그려야 상을 탈 수 있다는 야유의 말까지 횡행했다. 아무런 표정도 없고 또 아무런 몸 동작도 짓지 않고 있는 인물, 그것은 현실성이 망각된 인공(人工) 속의 장식품에 불과했다. 그림 속의 여인이 짓는 표정이라 해봐야 겨우 청순 가련형에 불과했다. 모델은 다소곳이 앉아서 마네킹의 세계를 동경해야 한다. 가능한 건강미를 삭제하고 현실 속의 살아 있는 생활인의 모습을 제거시켜야 한다. 게다가 청순 가련형의 여인이므로 결핵미(結核美)까지 동반하면 금상첨화이다. 한국 근대 유화 속의 인물상은 여인 좌상이 으뜸이다. 그 여인들은 대개 '폐병 2.5기의 여인들'이다.

무표정과 청순 가련형의 여인상은 질곡 많았던 20세기 한국이 낳은 미술계 풍토였다. 초역사(超歷史)의 인물, 진공 상태 속에서 유영(遊泳)하는 인물, 그것은 식민지 시대에 태동된 부끄러운 전통이다.

여인 좌상과의 대칭점에는 신체를 과도하게 비튼 조소 작품의 횡행이

「**도자기와 여인**」 도상봉, 캔버스에 유채, 116.8×91.3 센티미터, 1933년, 호암미술관 소장.

있다. 일생에 과연 그 같 은 동작을 몇 번이나 지어 볼까 의심이 갈 정도로 해 괴한(?) 동작의 인체상 이 많다. 지나친 과장이 요, 왜곡의 결과로 양산 된 인체상들이다. 더불어 아무런 감동조차 자아내 지 못하는 모자상(母子 像)의 횡행 또한 우리 미 술계의 단면이다.

어머니와 아이라는 주 제, 즉 사랑이란 측면보 다 종족 번식 캠페인의 홍 보물 같은 모자상이 도시 의 거리를 장악하고 있다. 왜곡시킨 동작이거나 아니면 지극히 정적(靜 的)인 인물상 즉 현실 속 생활인의 모습이 희귀한 조소 예술계의 단면이 다. 이 같은 작가 의식의 결여는 소재가 내포하고 있는 자애심(慈愛心)까 지 제거하고 단지 종족 확산 캠페인용 같은 모자상의 남발 사태만 유도하 게 했다.

무표정 혹은 왜곡된 동작의 인물상만이 주요 특징이 아니다. 풍경화 역 시 특이한 특징을 지니고 있다. 그것은 노을 풍경이 의외로 많다는 점이 다. 참으로 석양 풍경을 좋아하는 민족이다. 일제 시대의 산물인지도 모 르겠다. 식민지하의 조선미전에서 퇴영적인 풍경의 그림을 쉽게 대하게 된다. 국토 예찬의 풍경을 기대하자는 것은 아니다. 스산한 시골, 가을 추 수가 끝난 뒤의 썰렁한 들녘, 무엇인가 적극적이고 진취적인 풍경보다는

쓰러져 가는 애상조(哀想調)의 풍경이 유행했다.

이 같은 인물상이나 풍경의 모습은 역시 식민지 정책에 부합되는 결과물이기도 하다. 식민 통치 정책의 최대 중점 사업은 피식민지 구성원들로 하여금 민족적 자신감을 상실케 하는 정책을 강구하기 때문이다.

우리의 근대 유화가 전개되는 시기에는 굴절과 왜곡의 시대상을 보였다. 그렇다고 암흑의 시대상이라 하여 모든 작품이 부정적인 산물만은 아니다. 모순과 질곡의 역사라 하더라도 우리의 미의식과 정서를 기반으로 하여 독자적인 예술 세계를 수립한 작가나 작품이 있는 것이다. 한마디로 근대 유화 감상의 핵심은 여기서 찾을 수도 있다. 정체성(正體性)의 확인이다. 온갖 외세의 강풍 속에서도 우리의 언어로 우리의 자화상을 그린 작품의 탐색 작업이 그것이다. 마치 지하의 광맥 찾기와 같다. 감상자도 손에 삽을 들어야 한다. 한삽 한삽 흙을 퍼 나갈 때 그 속에서 반짝거리는 금강석을 캘 수 있다. 삽질하는 기준은 우리 민족의 정체성이다. 아무리 유화라 하지만 서양 그림의 아류는 눈길을 줄 필요가 없다. 따라서 서양에서 유행했던 미술사조가 우리에게 건너뛰었다고 한숨 쉴 필요도 없다.

입체파, 다다이즘, 초현실주의 같은 사조가 우리 미술에 누락되었다고 열등감에 빠질 필요가 없는 것이다. 우리는 우리 나름대로의 문화적 배경 아래 우리의 정서에 입각한 작품이 생성되었기 때문이다. 우리 유화 감상의 마당에서 자존심을 잃을 필요는 없다. 오히려 당당한 자세로 대할 필요가 있다. 물론 거기에는 과감한 비판 의식이 필요하다. 그럼에도 자긍심과 무한한 애정이 요구된다.

조선시대 예술관,
주색보다 못한 그림

　근대적 유화가 전개될 무렵의 상황은 어떠했을까. 한마디로 조선 왕조 시대의 미술관(美術觀)은 무엇일까. 하기야 미술이란 용어도 사용되지 않았던 시대의 미술 상황은 시사하는 바가 적지 않다. 미술이란 용어 자체가 곧 근대기의 산물이기 때문이다.

　왕조 시대의 미술에 해당하는 용어는 흔히 서화(書畵)라는 말이 있었다. 한자 문화권의 서화 동체설(書畵同體說)에 입각했음인지 글씨와 그림은 으레 한 몸으로 간주했다. 뿐만 아니라 왕조 시대의 지식인은 삼절(三絶) 사상을 구비해야 했다. 여기서 삼절이라 함은 시(詩)·서(書)·화(畵)의 세 가지를 일컫는다.

　사대부라면 시서화 정도는 기본적으로 갖추어야 할 항목이었다. 사대부가 사용하는 붓과 먹은 일상 생활 용품이기도 했다. 그 붓으로 그들은 시를 짓고 글씨도 썼을 뿐만 아니라 그림까지 그렸다. 시서화를 빼어나게 잘하는 삼절은 왕조 시대 지배 계층의 덕목이었기 때문이다.

　이렇듯 풍류를 즐기며 예술적 생활을 영위하던 왕조 시대의 선비들은 예술 발전에 기여한 바가 적지 않다. 그러나 유교의 예술관은 한마디로 예술 천시(賤視) 사상이 농후했다. 조선 초 강희안(姜希顔) 같은 선비 화가의

유언에서 보이는 신조는 유교 사회의 미술 천시를 증거하고 있다. 「고사관수(高士觀水)」 같은 걸작을 남길 정도로 대가였던 그가 화명(畵名)을 떨치는 것은 수치라고 단언했음이 그것이다. 자신들은 그림 감상 등 미술 애호가이면서 전문적으로 작품 제작 등 미술가 활동은 외면했다. 왕조 시대 사대부들에게 있던 미술관의 이중 구조를 확인케 된다.

이 같은 미술 천시 관념은 조선시대 후기에도 크게 변하지 않았다. 물론 철저한 신분 계급 사회라는 사회 구조가 변하지 않는 한 예술관이 변할 구조는 아니었다. 전문 화가는 신분이 양반 계층이 아닌 그 아래의 중인(中人) 신분에서 배출케 되는 도화서(圖畵署) 같은 직제도 이 점을 증명한다. 특히 유교적 사유 방식은 그림을 하나의 완상물로 보았으며 심지어는 유사지해(儒士之害)나 무용지기(無用之技)라고 단언했다. 미술은 유교 사회의 해로운 존재이며 아무런 쓸모가 없는 기술에 불과하다는 인식은 미술 발전에 그야말로 해악적인 견해였다. 뿐만 아니라 『청장관전서(靑莊館全書)』라는 자신의 저서에서 이덕무는 미술 천시의 극단적인 예까지 보였다. 그는 그림에 도취하여 학업을 망친다면 그 해는 오히려 주색(酒色)이나 재리(財利)에 빠지는 것보다 더 크다고 했다. 한마디로 주색에는 빠질지언정 그림에는 빠지지 말라는 극언이었다.

주색만도 못한 미술, 이 같은 유교 사회 지배 계층의 미술 천시 사상 속에서도 많은 화가들은 주옥과 같은 작품을 생산해 냈다.

왕조 시대 사대부의 대표적 회화 형식은 문인화였다. 문인화는 그들이 일상 생활에서 다루는 먹과 붓만을 사용한 수묵화로 이루었다. 반면 채색화는 묘사력을 요구하기 때문에 화원 등 전문적인 화가들에 의해 이루어졌다. 수묵화와 채색화는 조선시대 그림의 양대 산맥이었다. 이 같은 그림판에 유화라고 하는 새로운 표현 매체가 소개되기 시작했다.

17세기 이래 소개되기 시작한 유화라는 새로운 존재는 놀라움의 대상이었다. 서양미술의 전래는 날로 점증되어 가는 추세였다. 서양화 즉 유화

에 대한 당시의 용어는 서양국화(西洋國畵), 서국화(西國畵) 등이었다. 유화라는 표현 매체에의 주목보다는 유화의 나라라는 서양국에 무엇보다 의미를 부여했음이다. 오늘날 유화를 서양화라고 의심 없이 쓰는 것의 초보적 단계이다. 유화는 확실히 서양의 그림이었다.

조선은 중국을 통해 유화를 받아들였다. 서양인들은 중국에 장기 체류하면서 그들의 문화를 중국에 전파하고 있었다. 특히 서학(西學)이라 불린 천주교 계통의 성직자들의 활발한 활동은 중국에 서양 문물의 범람을 초래케 했다. 중국이 세계의 중심이라는 사고 방식 즉 중화주의(中華主義)의 강한 영향권 안에 있었던 조선 역시 중국을 경유한 서양 문화와 접촉하는 사례가 잦아지기 시작했다. 특히 사행(使行) 문화라고도 불려지듯이 조선 사신의 빈번한 중국 출입은 그만큼 서양 문화와의 접촉을 초래케 했다.

병자호란이 끝났을 때부터(1636년) 약 150년 동안 사행 숫자만 해도 167회나 된다는 연구 결과도 있다. 그만큼 활발한 조선 사신의 중국행을 의미한다. 비슷한 무렵 중국에서는 총 5백여 종에 이르는 서양 학술 서적을 중국어로 번역 출판했을 정도였다. 서양서의 중국어 출판은 곧 조선으로도 연결되었다. 현재 서울의 규장각에 소장되어 있는 중국판만 해도 5천여 부의 6만여 책이라는 방대한 양에서 당시의 분위기를 짐작할 수 있다.

서양 문화의 수용은 곧 미술 분야에도 예외는 아니었다. 서양식 미술품을 보는 조선 사신의 숫자가 늘어가면서 뒤에는 아예 서양식 그림을 입수해 귀국하는 사신의 숫자도 늘어가기 시작했다. 조선 사신의 북경행에는 으레 방문하는 곳이 있었다. 그 곳은 천주교회였다. 그 곳에는 서양인 신부가 상주하고 있었으며 교회 건축물부터 내부의 장식이나 집기 등이 모두 '신기한 기물'이었기 때문이었다. 우리 사신들은 북경의 천주교회에서 '서양화'를 처음 구경했다. '천주당(天主堂)의 이상한 그림'은 유화 물감으로 명암법과 원근법 등을 활용하여 그린 것들이었다. 신기한 볼거리이지 않을 수 없었다. 같은 인물을 그려도 실재의 인물처럼 생동감 있게 '살

아 있는 것'처럼 그려져 있었다. 천주당에서 서양화를 보고 경악을 한 사신 가운데는 박지원(朴趾源)이 있었다. 그의 중국 기행문인 『열하일기(熱河日記)』에는 북경의 천주당 벽화를 보고 놀란 감동적인 감상기가 있다.

이제 천주당 가운데 바람벽과 천장에 그려져 있는 구름과 인물들은 보통 생각으로는 헤아려 낼 수 없었고, 또 보통 언어 문자로는 형용할 수도 없었다. 내 눈으로 이것을 보려고 하는데 번개처럼 번쩍이면서 먼저 내 눈을 뽑는 듯하는 그 무엇이 있었다. 나는 그들(그림 속의 인물)이 내 가슴속을 꿰뚫고 들여다보는 것이 싫었고, 또 내 귀로 무엇을 들으려고 하는데 굽어보고 쳐다보고 돌아보는 그들이 먼저 내 귀에 무엇을 속삭이었다. 나는 그것이 내가 숨긴 데를 꿰뚫고 맞출까봐 부끄러웠다. …… 천장을 우러러보니 수없는 어린애들이 오색 구름 속에서 뛰노는데, 허공에 주렁주렁 매달려 있는 것이 살결을 만지면 따뜻할 것만 같고 팔목이며 종아리는 살이 포동포동했다. 갑자기 구경하는 사람들이 눈이 휘둥그래지도록 놀라 어찌할 바를 모르며 손을 벌리고서 떨어지면 받을 듯이 고개를 젖혔다.

조선 사신의 눈에 비친 양화의 첫인상이다. 그것도 실학파의 거두인 박지원의 감동은 참으로 흥미롭다. 천주당 천장 벽화 속의 어린아이가 마치 살아 있는 아이들인 것처럼 느껴져 떨어지면 두 손으로 받으려고 허둥대는 모습이 실감나게 설명되었다. "살아 있는 것과 같다." 서양화를 본 조선 사신들의 반응이었다.

여지껏 내면 세계의 사의(寫意) 중심의 수묵화에 익숙해 있다가 대상의 재현에 충실한 사실 묘사 기법의 그림을 보고 놀라지 않을 사람도 없었을 것이다. 그렇기 때문에 북경을 방문한 사신들은 으레 천주당을 찾아 서양화를 감상하거나 아예 그 그림들을 입수해 귀국하는 예도 늘기 시작했다.

「**누드 습작**」 김용주, 캔버스에 유채, 72.7 ×60.6센티미터, 1931년, 개인 소장.

어떤 사신은 자신이 모델이 되어 초상화까지 그려 받아 귀국하기 도 했다.

이 같은 사실은 왕실에도 알려 져 임금(正祖)이 직접 빌려 구경 까지 할 정도였다. 뿐만 아니라 이 유화 물감의 초상화를 임금의 초상화 제작에 참고품으로 활용 케도 했다. 비록 소규모였겠지만 조선 후기의 사대부와 일부 화가 들은 이렇듯 서양화의 존재를 인 식하고 있었다.

여기서 서양화의 특징은 사실 묘사, 명암법, 원근법 등으로 요약된다. 즉 서양 화법을 원용한 우리의 그 림도 나타나기 시작했다. 예컨대 국립중앙박물관 소장의 「맹견도(猛犬 圖)」(18세기) 같은 작품이 좋은 예이다. 작가 미상의 이 그림은 서양 개를 화면 가득히 사실적으로 그린 작품이다. 맹견 그림을 과연 18세기의 우리 화가가 그렸을까 의심이 갈 만큼 서양 냄새가 가득한 그림이다. 작가의 출 신은 차치하고 서양식 그림의 존재를 짐작케 하는 좋은 예의 작품이다. 같 은 개 그림 가운데 이희영(李喜英)의 「양견(洋犬)」(숭실대박물관 소장)은 재래의 지필묵(紙筆墨)을 사용했지만 화법은 서양식을 사용한 작품이다. 오죽하면 이 그림을 보고 뒤에 오세창(吳世昌)은 '서양 화법으로 그린 것 으로 우리나라의 효시(嚆矢)' 라고 감정할 정도였다.

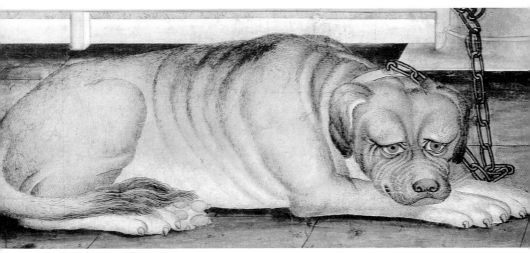

「**맹견도**」 작자 미상, 종이에 채색, 44.2×98.5센티미터, 18세기, 국립중앙박물관 소장.

이 밖에 명암법을 확연하게 그린 그림은 적지 않다. 책거리 그림의 이른바 민화 종류라든가 심지어 불화에서도 그 같은 흔적을 찾을 수 있다. 김홍도(金弘道)와 관련이 있다는 수원 용주사의 「삼세여래화(三世如來畵)」도 그 같은 예 가운데 하나이다. 명암법을 원용한 인체 묘사의 사실성 있는 표현 방식이 주목을 요하고 있기 때문이다.

아무튼 18, 19세기의 그림 가운데 서양 화법을 참조한 그림들이 쉽게 확인됨은 시대 변화의 한 단서로 이해되고 있다. 서양 화법이 엿보이는 그림으로 강세황(姜世晃)의 「송도기행첩(松都紀行帖)」이라든가 김덕성(金德成)의 「뇌공도(雷公圖)」 등 부지기수이다. 이 밖에 새로운 감각에 의한 경우로 김수철(金秀哲), 전기(田琦), 홍세섭(洪世燮), 조희룡(趙熙龍) 등의 작품에서도 확인할 수 있다.

조선을 그린 서양인 화가들

　19세기에 이르러 조선의 자연과 인간을 화폭에 담는 서양인 화가들이 출현하기 시작했다. 특히 개항 이후 서양 화가의 방문은 보다 구체적이면서도 파문이 적지 않았다. 하지만 초기의 예는 일반 방문객의 조선 기행문 속에 삽도로 소개된 판화 등이 주종이었다. 때문에 제목으로 볼 때 조선 사회의 풍물임에는 틀림없으나 그림 내용은 전혀 현실성이 동반되지 않았다. 아마도 전문 화가의 현장 제작이 아니었기 때문일 것이다. 그러면서도 조선 사회 소재의 기행문 등의 출판물에는 심심찮게 그림이 따르곤 했다. 1818년 런던에서 출판된 영국 해군 대위 드와리스(Dwarris)의 기행문 속에 수록된 에칭 판화 같은 것이 그 한 예이다. 현실성 없이 서양풍의 인물과 풍광을 조선 사회라고 묘사했기 때문이다.

　서양인 화가의 본격적인 방문은 아무래도 개항 이후의 새 시대를 맞아 가능해진다. 여지껏 한국을 방문한 최초의 서양인 화가로 휴버트 보스를 지목했다. 그러나 최근의 연구 결과에 따라 이 사실을 정정하고자 한다. 보스 이전에도 조선 사회를 방문한 서양 화가의 예가 확인되기 때문이다. 보스의 방문은 1899년의 일이지만 헨리 새비지 랜더(Henry Savage Landor) 같은 경우는 1890년에 조선을 방문했다.

이 같은 사실은 자신의 방대한 기행문인 『코리아 혹은 조선, 고요한 아침의 나라』에서 자세히 확인할 수 있다(1895년 런던 발행, 304). 물론 새베지 랜더 같은 화가에 앞서 방문한 서양인이 없는 것은 아니다. 예컨대 영국의 해군 대위인 영허즈밴드(Younghusband) 같은 경우가 있다. 그는 1886년 7월 만주 지역을 탐사하던 중에 백두산을 등정하고 수채화로 천지를 그렸다. 그의 백두산 그림은 제임스의 『장백산(The Long White Mountain)』이란 책에 원색으로 수록되었다.

또한 해군 대위인 캐번 디쉬(Caven Dish)와 굴드 아담스(Goold Adams) 역시 백두산을 오르고 그림으로 남겼다. 특이한 사항으로 이들은 원산에 들러 당대 대표적 풍속 화가인 기산(箕山) 김준근(金俊根)의 작품 26점을 입수하여 서양에 소개했다는 점일 것이다. 김준근의 작품은 1895년 독일 함부르크민속박물관에서 독일인의 소장품으로 전시회까지 개최된 바가 있다. 김준근의 풍속화는 19세기 말 서양인에게 인기 있는 작품이었는지 현재도 미국, 영국, 오스트리아 등의 박물관에 수백 점이 소장되어 있을 정도이다.

새베지 랜더는 1890년 12월 말경에 일본을 경유하여 입국했다. 본격적인 서양 화가의 입국이다. 그는 약 3개월 가량을 체류하면서 당시 조선 사회의 이모저모를 세밀히 관찰했다. 그것의 성과물이 곧 그의 두툼한 기행문이다. 그는 사실적인 묘사로 당시의 풍물을 그려 책에 수록했다. 20점 가량의 도판 가운데는 6점의 본격적인 작품이 별도로 인쇄되어 본문 속에 첨부되었다. 그의 작품은 관리의 등청, 영은문, 물지게꾼, 민영환, 병졸 등의 내용으로 이루어졌다. 특히 「정물 연구」라는 제목의 처형 장면은 사실적인 형상화로 전율감을 느끼게 할 정도였다.

새베지 랜더의 저서에는 유화에 얽힌 재미있는 일화가 소개되어 있다. 조선시대 말기의 유화라는 매체와의 접촉에 따른 가능성 있는 실화이기도 하다.

「**공동묘지**」 E.G.켐프,
1910년경.

문제의 '서양 화가'는 서울의 곳곳을 화면에 담았다. 그는 왕비의 조카인 민상호의 초상화를 그렸다. 등신대 크기의 유화였다. 명암법과 다양한 색채의 유화 그림을 처음 대한 당시로서는 경악할 일이었다. 많은 이들이 와서 유화 작품을 보고 소감을 말했다. 그림 같지 않고 마치 살아 있는 사람 같다는 것이었다. 유화 그림 소문은 드디어 왕실 안에까지 퍼졌다. 따라서 왕 자신도 궁금하여 원작품을 빌려오게 했다.

「**병졸**」 헨리 새베지 랜더, 1891년. 랜더는 1890년 12월 말경 일본을 경유하여 이땅을 방문한 최초의 서양인 화가이다. 그는 약 3개월 동안 체류하면서 조선 사회의 풍물을 사실적으로 묘사했다.(위)

「**백두산 천지**」 영허즈밴드, 1886년. 영국의 해군 대위인 영허즈밴드는 1886년 7월 만주 지역을 탐사하던 중에 백두산을 등정하고 수채화로 천지를 그렸다.(옆면 위)

「**정물 연구**」 헨리 새베지 랜더, 1891년. 랜더의 그림은 관리의 등청, 영은문, 물지게꾼, 민영환, 병졸의 내용이었고 특히 이 그림은 처형 장면의 사실적 형상화로 전율감을 느끼게 한다.(옆면 아래)

「**한양의 거리 풍경**」 콘스탄스 테일러, 채색 스케치, 1894~1901년경.

　유화의 존재는 신선한 충격이었을지도 모른다. 궁정에서 만 이틀간의 유화 관람, 그것은 희한한 일로 연결되었다. 이틀 뒤에 작가에게 반환되어 온 유화 작품은 온통 지문투성이었다. 마르기도 전의 유화 그림은 궁금증의 해소에 대한 흔적인 지문으로 뒤덮혀 있었다. 임금을 비롯 왕실의 여러 사람이 끈적거리는 유화 그림을 만져 보면서 놀라는 모습이 상상된다. 새비지 랜더는 뒤에 2명의 민씨 초상화를 더 제작했다. 그리고 그는 후한 선물을 받았다.

　콘스탄스 테일러(Constance J. D. Tayler)는 스코틀랜드의 여성 화가로 1894년경부터 몇 차례 방한한 것으로 알려졌다. 그녀는 『코리아 앳 홈(Korea at Home) ― 한 스코틀랜드 여성의 인상』(1904년 런던 출판)과 쿨슨(Coulson)이란 이름으로 『코리아』(1910년 런던 출판)라는 저서를 남겼다.

「**악사**」 엘리자베스 키스, 1919년.

이들 책은 한국의 역사와 갖가지 풍속 등을 소개한 것이다. 특히 앞의 책에
는 저자 자신의 유화 작품(5점)과 일러스트레이션(25점), 드로잉, 사진 등
이 도판으로 수록되어 있다.

　원색 도판의 유화 작품으로는 「겨울 옷을 입은 한국 소녀」, 「신랑」, 「통
역관 김귀해 초상」, 「황제의 시종들」 등이다. 이들 작품은 섬세하고도 온
화한 색감으로 그렸다. 반면 채색 스케치인 「한양의 거리 풍경」은 경쾌한
필치로 묘사되었다. 구한말에 서양의 여류 화가가 내한하여 서울에서 유
화를 그렸다는 점은 특기할 만한 일이 아닌가 한다.

　이는 뒤에 방문한 영국의 여류 화가 엘리자베스 키스(Elizabeth Keith)라
는 존재에게도 주목하게 한다. 그녀는 1919년 3·1민족해방운동 당시 방
문한 이래 여러 차례에 걸쳐 한국을 여행한 뒤『올드 코리아 — 고요한 아

「고종 황제」 휴버트 보
스; 캔버스에 유채, 199 ×
92센티미터, 1899년, 미
국 보스 3세 소장.

침의 나라』(1946년 뉴욕 발행) 같은 저서를 출판했다. 이 책에는 16점의 원색 도판과 24점의 수채화(단색)가 수록되었다. 식민지하 한국의 풍물을 사실적인 묘사로 형상화한 것이다. 특히 엘리자베스 키스는 1921년과 1934년 서울에서 개인전을 개최하여 많은 반향을 불러일으켰다.

휴버트 보스(Hubert Vos, 1855~1935년)는 여지껏 한국을 방문한 최초의 서양인 화가로 알려졌을 만큼 낯익은 화가였다. 네덜란드계 미국인이었던 그는 1899년 동남아 여행중에 서울을 방문했다. 그의 활동은 당시의 신문(황성 신문)에도 기사화할 정도로 하나의 사건(?)이기도 했다. 하지만 중요한 사실은 그가 서울에서 제작한 유화 3점이 오늘날에도 남아 있다는 점이다.

특히 그의 유화는 대작의 전신상인「고종 황제」를 비롯하여「민상호」와「서울 풍경」이어서 그림 내용상으로도 각별한 주목을 끌었다. 또한 이들 작품은 지난 1982년 덕수궁 시절의 국립현대미술관에서 특별 전시된 바 있어 대중적으로 친숙한 편이다. 보스는 당시의 신문 보도처럼 고종 황제와 황태자의 초상화를 그려 거금 1만 원을 받았다(이들 작품은 뒤에 덕수궁 화재 사건 당시 소실). 고종 황제는 민상호의 초상화를 관람한 다음 자신과 황태자(뒤의 순종)의 모습을 등신대 크기로 제작할 것을 명했다. 이어 보스는 작가 보관용 황제 전신상으로 한 점 더 그릴 수 있었다. 당시의 상황을 작가는 이렇게 피력했다.

궁전에서 황제를 그리는 동안, 저는 늘 한 떼의 내시들에 둘러싸여 있었습니다. 그들은 저를 악마라고 여긴 것이 분명한데, 제 그림이 혹 진짜 살아 있는 사람이 아닐까 하여 이젤 뒤에서 엿보고 있었습니다. 모델이 끝나면 저는 미국 공관에서 파견된 경호원이 보호해 주는 가운데 그림을 조심스레 떼어 내서 저와 그림을 모두 자물쇠를 채워 지켜야 했습니다. 제가 소장용의 그림을 가지고 떠나려니까 그들은 마치 제가 그들

임금의 옥체 한 부분이라도 떼어 가는 듯이 여겼습니다. …… 저는 황제
의 전속 악사 및 무희들의 춤으로 흥을 돋우는 궁정 만찬에 몇 번 참석하
여 인종을 연구할 좋은 기회를 가졌습니다. 저는 황제로부터의 선물, 그
리고 황제와 그 백성들의 장래에 대한 슬픈 예감을 안고 떠났습니다.

휴버트 보스가 「고종 황제」 전신상 초상화를 지니고 왕실을 나올 때의
모습이 상상된다. 왕실의 시종들은 마치 서양인의 손에 이끌려 임금의 옥
체가 궁궐 밖으로 나가는 듯한 환상에 젖었을 것이다. 이는 초상화가 실물
대의 전신상인데다가 무엇보다 사실적인 묘사 기법을 충실히 활용했기

「서울 풍경」 휴버트 보스, 캔버스에 유채, 310×610센티미터, 1899년, 미국 보스 3세 소장.

때문이었을 것이다.

　휴버트 보스는 능란한 초상화가였으며 특히 그는 인종학 연구에 심혈을 기울여 이미 다양한 인종의 초상을 제작한 경력이 있었다. 게다가 적절한 명암법과 세필의 사실 묘사는 흡사 살아 있는 사람처럼 모델을 재현시켰을 것이다. 왕실에서의 놀람은 유화 도입기의 흥미로운 한 일화이기도 하다.

1910년대 한국 유화가의 탄생

　구한말의 정부 당국은 프랑스 정부와 합의하여 공예미술학교의 설립을 추진했다. 한불 합작의 공예미술학교 설립 계획은 획기적인 하나의 사건이기에 충분했다. 1900년의 일이었다. 이 계획의 일환으로 프랑스 측은 자문역으로 젊은 도예가 레미옹을 파견했다. 레미옹의 서울 체류는 서양미술과의 본격적인 해후라는 점에서 주목을 끌었다. 즉 한국인 유화가의 탄생을 예고하고 있기 때문이었다. 불행하게도 레미옹의 서울 체류 목적은 성사되지 못했다. 당시의 불안한 정국과 재정 사정의 악화는 미술학교의 설립을 실현케 하지 못했다. 때문에 레미옹은 몇 년 동안 서울에서 허송 세월해야 했다. 다만 그는 한성법어학교(漢城法語學校) 교사인 마르텔이란 프랑스인을 만나 시간을 보내는 즐거움을 가질 따름이었다.

　이런 과정에서 불어 학교의 한 학생이 레미옹의 '서양화' 제작 장면을 목격하게 되었다. 그 학생의 이름은 고희동(高羲東)이었다. 이렇게 하여 이른바 '서양화가 제1호'가 탄생케 되었다. 뒤에 고희동은 동경미술학교 서양화과를 졸업하고 귀국했다. 1915년의 일이었다. 이 해 일제의 총독부는 공진회(共進會)라는 박람회 같은 대규모 전시를 조직했다. 이 공진회의 한 부분으로 미술 전시회도 차지했다.

「꽃」레미옹, 스케치, 1910년대 초.(맨 위)

「가야금 타는 미인」 고희동, 1915년, 원작 망실, 조선물산공진회 출품작.(위)

「정자관을 쓴 자화상」 고희
동, 캔버스에 유채, 60.6×50센
티미터, 1915년, 동경예술대학
소장.

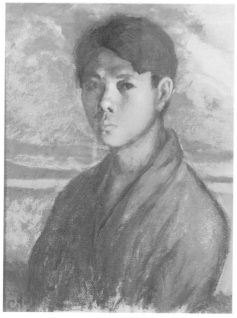

「자화상」 김찬영, 캔버스에 유
채, 60.5×40센티미터, 1917년,
동경예술대학 소장.

여기에 고희동은 채경이란 기생을 그린 「가야금 타는 미인」을 출품했다. 1백 60만 명이란 엄청난 관람객이 운집한 공진회의 미술전에 '최초의 서양화가'라는 고희동은 한가롭게 가야금이나 타고 있는 기생을 그려 식민지 조국에 본격 화가로서 첫인사를 했다. 문제는 이 같은 공진회가 한국에서 개최된 첫번째의 유화 전시가 아니란 점이다. 고희동은 일본 유학 이전에 이미 레미옹의 도움으로 '서양화'의 맛을 어느 정도 보고 작품까지 제작한 경험이 있다. 이 '서양화 체험'은 전시회까지 연결되었다. 고희동은 1905년 프랑스 공사관에서 개최되었던 전람회에 서울 체류중인 외국인과 함께 출품한 경력이 있다. 기존의 근대 미술 관계 논저의 1915년 한국 최초 서양화 전시 출품이란 기술은 이로써 정정되어야 할 것이다.

더불어 재검토되어야 할 점 역시 한두 가지가 아님을 지적하고자 한다. 예컨대 고희동 이전의 서양 미술 체험자는 없는가. 서양 미술 도입기의 면밀한 연구가 절실해지는 부분이기도 하다. 다만 이 자리에서 소개할 수 있는 고희동 신화의 선행 사례는 대충 다음과 같다. 즉 지운영(池雲英)이란 화가의 존재이다. 1904년 유화를 수학하고자 중국 상해로 출발한다는 신문 기사가 있다. 현재 지운영의 유화 관련 자료나 작품은 확인되지 않고 있다. 그러나 사진술의 국내 보급 등 선구적 활동을 감안할 때 소홀히 할 수 없는 부분이다. 또한 이종찬(李鍾粲)의 경우도 흥미를 끌고 있다. 그는 1909년 한미간의 미술 교류를 위한 미술 회사 설립을 추진한 바 있다. 미국 핑햄미술학교 출신인 그는 아마도 판화, 사진, 인쇄술 등을 수학한 듯하다. 다만 당시의 신문 보도처럼 "그의 기술은 한국에 초유한 미술이라더라"는 점이 흥미롭다.

서양 미술의 도입 부분과 더불어 사진술의 도입도 중요한 부분이다. 이 부분은 아직 본격적인 연구가 이뤄지지는 않았으나 중요 사항만 소개하기로 한다. 한마디로 1880년대 서울에 대중 상대의 사진관이 운영되었다는 사실이다. 황철의 사진술 도입은 각별한 주목을 요하고 있다. 사진술은

곧 기밀 누설로 고발되는 대상이 되었으며 그의 사진관이 대중의 몰이해로 파괴되는 비운을 겪기도 했다. 그럼에도 불구하고 사진 매체의 대중적 출현은 미술 역사의 전개 과정에서 중요한 항목을 차지한다.

고희동은 원래 조석진과 안중식의 문하에서 전통 형식의 수묵화를 배웠다. 그러다가 일제에 의해 조국이 망하자 나라 없는 민족의 비애를 안고 술과 그림의 세계로 도피했다. 미술을 현실 도피의 방편으로 선택한 태생적 한계를 노정시켰다. 그럼에도 불구하고 그는 동경미술학교 서양화과를 졸업하여 '서양화의 선구자'라는 월계관을 평생 동안 안고 다녔다.

동경미술학교는 1887년 개교(1949년 동경예술대학으로 개칭), 일본화과·서양화과(1896년 신설, 1933년 유화과로 개칭)·조각과 등을 설치한 관립 학교였다. 때문에 보수적인 아카데미즘의 보루이면서도 일본 미술계의 주류를 형성하기도 했다. 동경미술학교는 1901년 미국인 여학생의 유학을 필두로 중국인, 미국인, 한국인, 인도인 등의 유학생을 받아들였다. 이들의 전공은 대개 서양화였으며 본과(本科)에 비해 실기 중심의 선과(選科)였다.

일제하의 동경미술학교 서양화과 졸업생 가운데 한국인은 모두 46명이었다. 이 학교는 졸업생에게 자화상 제작을 의무화하여 현재 한국인 졸업생의 자화상만 해도 43점이나 소장되어 있다. 고희동의 유화 작품은 오직 자화상 3점만이 현존되고 있다. 모교 소장의 「정자관(程子冠)을 쓴 자화상」을 비롯 국립현대미술관 소장의 「두루마기 차림의 자화상」과 「부채를 든 자화상」이 그것이다. 최초의 유화가라는 고희동은 오직 자신의 얼굴 그림 3점만 남겼을 따름이었다.

귀국한 뒤 그는 「가야금 타는 미인」 이외에 조선미전에 「어느 뜰에서」와 「습작」 같은 유화를 출품하기도 했다. 그러나 제1회 조선미전에 앞의 유화와 함께 수묵화 「시골의 여름」까지 출품하는 행태로 보아 유화가로서 철저한 작가 의식 내지 전문성은 미흡했던 듯하다. 때문인지 그는 귀국

한 뒤 10년 가량을 유화가로 행세하다가 이내 원래의 수묵화가로 전환했다. 유화 정착기의 선구자로서 한계를 분명히 드러내는 작가상을 보였던 것이다.

1910년대의 스타, 김관호

김관호(金觀鎬, 1890~1959년)는 1910년대 미술계의 '스타'였다. 졸업 성적 95점으로 동경미술학교 서양화과를 최우등으로 졸업했다(1916년). 고희동에 이은 유화가이긴 하지만 본격 작가로서의 입지는 비교가 되지 않았다. 그의 졸업 작품 「해질녘」은 같은 해의 문전에 출품하여 특선을 차지했다. 마침 동경에서 이 사실을 접한 춘원 이광수는 국내 신문에 감격적인 글을 송고했다. "아! 아! 김관호 군이여! 감사하노라", "조선인을 대표하여 조선인의 미술적 천재를 세계에 표하였음을 다사(多謝)하노라", "아! 특선, 특선! 특선이라 하면 미술계의 알성급제라." 일본 국내의 관전(官展)에 불과한 문부성전람회의 특선 한 가지 사실만 가지고 호들갑(?)을 떤 이광수의 문장은 좀 지나친 감이 없지 않다.

문전 특선이 어디 조선인의 미술적 천재를 세계에 표한 것일까. 이 같은 발언의 기저에는 조선인의 긍지를 일깨웠다기보다는 일본 미술의 절대적 우위를 인정하고 식민지 출신 '약자'의 울분 같은 것이 감지되기도 한다. 따라서 역설적으로 해석하면 김관호의 문전 특선은 그만큼 식민지 지식인에게 자부심을 부여케 하는 계기도 된 듯하다. 이광수가 기대했던 속마음도 이와 같지 않았을까 짐작된다.

「해질녘」은 정사각형 크기의 캔버스에 풍만한 여인 두 명이 강가에서 목욕하는 모습을 그린 유화이다. 원래는 배경의 풍경이 생략된 나체화였다. 두 여인 역시 뒷모습으로 건강미를 자랑하고 있다.

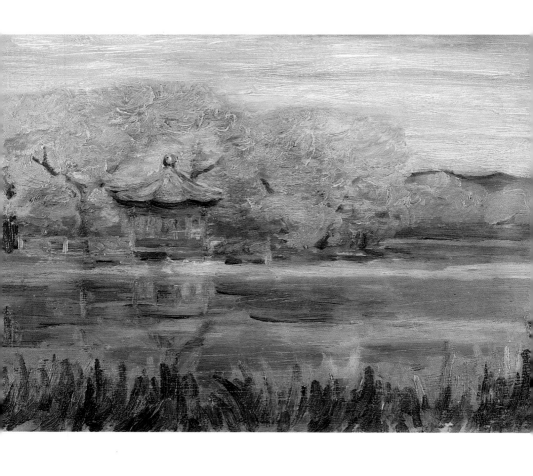

「정자가 있는 풍경」 김관호, 합판에 유채, 33×23.7센티미터, 1916년경, 개인 소장.

특선 작가 김관호는 귀국하여 고향인 평양에서 유화 개인전을 개최했다. 1916년 12월의 일이었다. 이로서 김관호는 우리나라 최초의 유화 개인전 개최 작가라는 영예도 차지하게 되었다. 개인전은 평양 일대의 풍경화를 중심으로 약 50점을 출품했다. 1910년대의 스타에 손색이 가지 않을 만큼 화려한 주목을 받았다. 여기저기서 작품 구입이라든가 작가를 기리는 일이 잦아졌다. 하지만 작가의 고독과 공허함은 날로 더했다. 제2회 조선미전(1923년)에도 겨우 재학중에 그린 나체화 「호수」(1915년 작) 한 점을 출품했을 뿐이었다. 그의 유화 붓은 서서히 굳어져만 갔다. 일본 유학 전의 「혈죽가(血竹歌)」 같은 항일 의식에 가득 찬 저항 가사까지 집필했던 김관호. 또한 화가로 입신하여 화려하게 귀국하여 도처에서 각광받았던 스타. 하지만 김관호의 명성은 점차 식어가기 시작했다. 작가 자신의 투철한 작가 의식의 결여가 김관호의 좌절을 초래케 한 요인이었다. 하지만 당시 사회의 예술가 폄하 의식도 간과할 수 없다. 소설가 김동인의 지적처럼 사회적 무관심은 천재 작가를 폐인으로 만들었다.

김관호는 화려한 등단 이후 10년 가량 버티다가 끝내 절필했다. 참으로 아쉽게 하는 대목이다. 천재 화가의 폐인, 그것은 유화 정착기의 숨겨진 우리들의 얼굴이기도 했다. 최근의 자료에 의하면, 김관호는 환갑이 넘은 나이, 즉 30년 만에 재기에 성공하여 1954년경부터 화필을 다시 잡을 수 있었다. 생애의 말미에서 그는 5년 가량 화가로서 평양 일대의 풍경을 캔버스에 담았다. 그리고는 1959년 10월 사망했다. 여지껏 그의 생몰 연대조차 확실히 알 수 없게 했던 작가의 좌절, 분단 등 20세기 질곡의 역사에서 김관호 역시 자유스러울 수 없었던 상흔을 안고 세상을 떠났다.

현재 그의 유존 작품은 남한에 단 한 점도 전해지는 것이 없다. 그러나 최근 동경의 미술학교 시절 친구의 유족에게 소장되어 있던 김관호 유화를 기적적으로 확인할 수 있는 쾌거도 있었다. 「산과 강이 있는 풍경」은 1916년 1월, 작가가 졸업식을 앞두고 학교 생활을 총정리하던 기간의 야

외 풍경을 그린 소품이다. 산뜻한 색채와 경쾌한 화풍이 정겹게 한다. 이에 비해 한국의 어느 고궁을 그린 듯한 「정자가 있는 풍경」(1916년경 작)은 담담한 필치로 풍경을 응집화시켰다. 김관호의 성공과 실패는 우리나라 근대 미술의 단면을 실감나게 입증시켜 주는 예이기도 하다.

불꽃, 여류 화가 나혜석

우리 유화가의 선구자 그룹에 나혜석(羅蕙錫, 1896~1948년)이란 '신여성'이 자리잡고 있음은 특기할 만하다. 나혜석은 동경미술학교 출신인 고희동, 김관호, 김찬영에 이어 동경여자미술전문학교를 졸업하고 귀국, 당시 대중의 이목을 집중시켰다(1918년). 그의 개인전(1921년)은 곧 서울에서 가진 최초의 유화 개인전으로 기록되고 있다. 당시 유화라고 하는 표현 매체도 이색적인 판국에 상상 밖의 '여류 화가'라는 면이 더욱더 대중적 관심을 이끄는 역할을 했다. 나혜석의 화려한 등장은 곧 그의 성공과 실패의 단초이기도 했다. '신여성' 나혜석의 위상은 실로 찬란했다.

그는 미술 이외의 분야에서도 맹활약을 펼쳤다. 특히 그의 여권 운동 관계라든가 문학 활동 등은 족적이 뚜렷하다. 유교적 전통의 가부장 사회에서 나혜석의 주장은 혁신적일 만큼 충격적이었다. 때문에 그를 두고 허울만 좋은 방종의 여성일 뿐이라는 비판적 시각에서 가부장제 사회의 제물이라는 동정론까지 평가 내용이 자자했다. 그럼에도 불구하고 근대 여성 운동의 선구자로 주목하는 것에는 대체로 뜻을 모으는 경향이다. 불꽃 같은 인생을 살아간 나혜석, 그는 소설가로 칼럼니스트로도 커다란 업적을 남겼다. 현재 그의 문학 작품으로 확인된 숫자만 해도 시 3편, 소설 4편, 희곡 1편, 산문 55편 등 적지 않아 괄목할 만한 문인 혹은 논객으로도 결코 손색이 없을 정도이다.

「**나부**」 나혜석, 캔버스에 유채, 73×59센티미터, 1920년대, 호암미술관 소장.

「**선죽교**」 나혜석, 캔버스에 유채, 22.5×31.5센티미터, 1933년경, 개인 소장.

나혜석은 생애 자체부터 소설처럼 살았다. 영광 뒤에는 슬픔이 있어야 하는 것처럼 생애의 말년은 너무나 비참했다. 그 누구도 상상할 수 없었던 1920년대에 부부 동반의 세계 일주라는 기록도 훈장처럼 가지고 있다. 그러나 파리에서의 염문은 이내 가정 파탄으로 연결되었다. 그의 「이혼 고백서」라는 장문의 고해 성사는 한국에서 전무후무할 기념비적 고백서이기도 하다. 하지만 남성 본위 사회에서 나혜석의 항변은 결과적으로 파멸 이외의 소득을 얻지 못했다. 물론 나혜석의 한계(예컨대 고통받는 여성에 대한 이해의 결여, 가부장 제도에 대한 이중적 자세 등)는 인정한다 하더라도 그의 발자취를 무작정 지울 수만은 없게 한다.

화가로서의 나혜석은 조금 답답하게 한다. 무엇보다 그의 유존작이 극소수라는 점이다. 게다가 전시 출품의 기준작이나 걸작의 반열에서 헤아릴 수 있는 작품이 드물다는 점이 약점이기도 하다. 조선미전에 출품했던 그의 작품들은(비록 원작은 망실된 채 도판으로 확인할 수 있지만) 충실한 사실 묘사와 탄탄한 화면 구성력을 지니고 있다.

그러나 현존하는 몇몇 작품들은 수준 이하의 것도 있어 과연 나혜석의 진작인가 하는 의문까지 들 정도이다. 게다가 「나부」(1928년) 같은 유화는 한 일본 화가(久米桂一郎)의 모사품이라는 혐의까지 제기되어 기분을 언짢게 하고 있다. 그의 대표작 반열에서 논의되던 작품, 그래서 그의 평전의 표지화로까지 부각되었던 그림이 겨우 모사화라니……. 그럼에도 불구하고 그의 「선죽교」(1930년대) 같은 작품은 주제나 화면 구성이 짜임새 있게 처리되어 있다. 이 작품은 이혼 문제로 소송 사건에 휘말려 있을 때 그의 변호사에게 변호사 수임료 대신 전달된 작품이란 비화가 전해지고 있다. 선죽교의 핏빛 어린 통한이 작품의 기저에 깔려 있는 듯하다.

서화협전과 조선미전

1920년대는 일제의 무단 통치에서 이른바 문화 통치로 정책이 변화된 시대였다. 물론 이 같은 상황 변화는 1919년 3·1민족해방운동이 커다란 기폭제가 되었다. 문화 통치라 하여 일제의 식민 정책의 기저가 느슨해진 것은 아니다. 표면상의 통치 방식만이 다소 부드럽게 보였을 뿐 실제는 교묘한 억압 정책을 구사했다.

1920년대의 미술계는 1910년대보다 양적 증가를 보이면서 다양한 전개 양상의 단초가 선보이기 시작했다. 무엇보다 신인 화가의 등장과 그들에 의한 미술 활동이 본격화되었다. 서울을 비롯 각 지역에서의 소집단 활동도 새로운 양상 가운데 하나였다. 고려미술회(김주경, 백남순, 고희동, 박영래 등)를 비롯 대구의 교남시화연구회와 영과회, 개성의 홍엽회 등이 그것이다. 특히 주목을 요하는 단체는 평양의 삭성회(朔星會)이다. 1925년 김관호, 김찬영 등에 의해 조직된 삭성회는 미술의 영역 확장에 커다란 기여를 했다. 전국 상대의 공모전을 개최했는가 하면 부설 회화연구소를 운영하면서 후진 양성 사업에도 게을리 하지 않았다. 특히 1928년에는 미술학교 설립 운동까지 본격적으로 추진하는 역량을 과시했다.

삭성회의 미술학교 설립 운동은 시사하는 바가 적지 않다. 후진 양성이

란 제도적 교육 기관의 설립은 우리 미술 문화의 내용까지 커다랗게 영향을 끼칠 사건이었을 것이다. 그러나 삭성미술학교는 물론 일제 통치 기간 중 어떠한 형식의 미술학교도 끝내 설립되지 않았다. 때문에 극소수의 구미 지역 유학생을 제외하면 대다수의 미술인은 일본의 유학생들이었다. 그만큼 20세기 전반기의 한국 미술에서 일본 영향은 커다란 비중을 차지할 수밖에 없었다. 김중현이나 박수근 같은 국내파, 그것도 독학의 자수성가형 화가가 출현하는 것은 좀더 세월이 흐른 뒤의 일이 된다. 독학의 국내파는 극소수인 동시에 정당한 대우도 받지 못해 그만큼 가시밭길을 걸어야 했다.

1920년대의 미술계 상황은 서화협전과 조선미전으로 압축할 수 있다.

서화협회는 1918년 안중식, 조석진, 오세창, 김규진, 이도영, 고희동 등에 의해 결성되었다. 구성원은 조선 왕조 시대식 조형 방식을 추구한 서화가들이었다. 다만 총무직을 맡으며 실무를 담당했던 고희동만이 유화의 세계를 섭렵한 신세대(?)였을 따름이었다. 그러나 서화협회는 명칭에서부터 수구(守舊)적인 태도를 버리지 못했다. 게다가 한국인들의 단체라 하여 여지껏 민족 미술가 운운의 민족이란 수식어를 붙이는 관례가 있었다. 그러나 서화협회는 분명히 민족 미술 수립에 설립 취지를 모으지도 않았고 또 그런 의지나 역량도 결여된 동호인 모임이었다. 게다가 이완용 등 친일 귀족의 참여로 오히려 민족 정서에 이반되는 추태까지 연출했다.

그럼에도 불구하고 서화협회는 교육 사업과 함께 전시 사업을 펼쳤다. 서화협전은 1921년의 제1회전부터 제15회전(1936년)까지 매년 개최했다. 이 연례전에 유화가도 참여했다. 제1회전에는 겨우 고희동과 나혜석만이 유화를 출품했을 따름이었다. 그러나 15회전의 경우, 응모 작품 250점 가운데 108점이 '서양화'였고, 42점이나 입선되었다.

또한 정회원 가운데 유화가로는 정현웅, 이경진, 공진형, 이종우, 이병규, 김중현, 홍우백, 박광진, 김주경, 윤희순, 김용준, 이제창, 장발 등이었

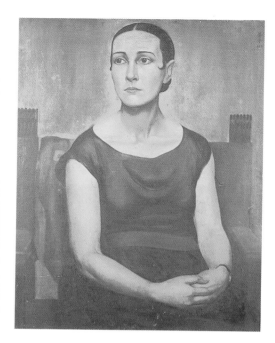

「모부인의 초상」이종우,
캔버스에 유채, 80×62센티
미터, 1927년, 연세대 소장,
파리 살롱 도톤느 입선작.

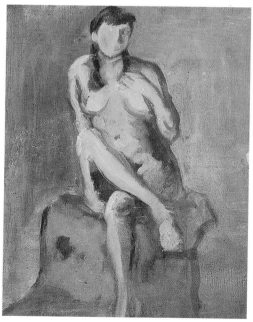

「누드」이제창, 목판에 유
채, 30×23센티미터, 1930
년, 국립현대미술관 소장.

다. 서화협회의 종말은 썰렁했다. 총독부의 관전인 조선미전에 비해 위력이 미약했기 때문이었다.

역시 일제 시대의 대표적 전람회는 조선미전이 차지한다. 부정적 요소를 숱하게 내포하고 있음에도 불구하고 적지 않은 위력, 특히 물량 공세, 매스컴 플레이

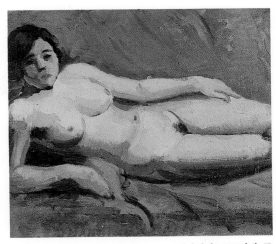

「나부」황술조, 캔버스에 유채, 50×65.5센티미터, 1930년대, 국립현대미술관 소장.

그리고 미술계 내부의 영향력 등을 과시했다. 때문인지 소수의 불참 화가 (특히 1930년대의 황술조, 오지호, 김용준, 길진섭, 이쾌대, 배운성 등)를 제외하곤 대다수 미술인들의 주요 활동 무대였다.

조선미전은 서화협전이 창설된 다음해(1922년)부터 매년 개최, 일제 말 (1944년)까지 연속되었다. 서화협전이 중앙·휘문·보성학교 등에서 어렵게 개최한 반면 조선미전은 경복궁내 총독부미술관까지 마련하여 외형적 위력은 경쟁 세력조차 용인하지 않을 정도였다. 조선미전은 철저하게 식민지 문화 통치의 일환으로 운영되었다. 치안 풍교(治安風敎)에 해가 있다고 인정되는 작품은 출품 제한시키는 규정까지 있었다. 이 항목이야말로 자의적 해석이 가능하면서 조선미전의 본질을 드러내는 부분이기도 하다. 게다가 심사 위원은 전원 일본에서 초청하여 한국인의 운영 참여를 원초적으로 봉쇄했다.

아무리 심사 위원이 동경미술학교 교수 중심의 보수적 화가들일지라도 조선미전의 양적 팽창은 어쩔 수 없는 추세이기도 했다. 제1회전의 경우

총 403점 출품에 215점이 입선되어 53퍼센트의 입선율을 보였다. 입선율은 계속 하락되어 8회전의 경우는 20퍼센트 선에 그치기도 했다. 조선미전의 입선율은 평균 28퍼센트로 매년 대략 2.8 대 1의 경쟁률을 보였다. 총 출품수의 경우 6회전부터 1천 점이 넘기 시작했다. 하지만 조선미전의 수혜자는 역시 일본인들이었다. 무엇보다 총 입선수의 경우, 조선인 화가의 비율이 35퍼센트인 것에 비하여 일본 화가는 65퍼센트를 차지했기 때문이다.

조선미전은 역시 일본의 문전 제도를 충실히 따르면서 참여 작가의 분포 또한 일본인 득세 아래 운영되었음을 알 수 있다. 특히 서양화부의 경우는 더욱 이 점을 입증시키고 있다. 조선인의 서양화부 입선율은 1회의 경우 겨우 5퍼센트에 불과했다. 3회에 가서야 20퍼센트로 신장되었고, 10회에 35퍼센트 그리고 19회에 39퍼센트선이었다. 절대 다수의 화가는 일본인들이었다. 때문에 조선미전은 일본 정서를 토대로 했기 때문인지 시대 상황 혹은 민족 정서와는 배치되곤 했다.

시대 의식의 실종은 조선미전이 의도한 운영 방침이기도 하다. 그렇기 때문에 일제 시대 특히 조선미전류의 화풍은 현실성과 거리가 먼 작품들로 범람할 수밖에 없었다. 풍경화라면 으레 쇠잔한 벌판이거나 노을 풍경 등 비진취적인 장면이 많았다. 인물화의 경우도 정태상(靜態像)으로 생활 현장과는 유리된 박제화된 인간상이 많았다. 때문인지 진공 상태의 여인 좌상이 인기 있는 화목이었으며 이는 대개 무동작에 무표정의 인물이 주종을 이루었다. 조선미전은 우리 민족 미술의 건강한 발전에 독소적 역할을 충실히 수행했다. 이 같은 버리고 싶은 유산은 광복 이후에도 청산되지 못하고 국전으로 승계되어 오랫동안 한국 미술의 암적 요소로 작용했다.

조선미전에서 추천 작가 등 각광을 받은 화가로 김종태(金鍾泰), 이인성(李仁星), 김인승(金仁承), 심형구(沈亨求) 등이 있다. 유화가 이외로는 이상범, 이영일, 김기창, 김복진, 강창규, 김경승 등의 작가가 있다.

김종태(1906~1935년)
는 경성사범학교를 졸업
하고 서울 주교보통학교
에서 교편 생활을 했다. 독
학으로 유화 수업을 한 그
는 스무 살 때 조선미전에
「자화상」을 출품하여 입
선함으로써 화단에 등단
했다(1926년).

이어 조선미전은 김종
태 예술의 주무대로 제공
되었다. 연속 특선 등 6점
의 특선작을 포함하여 모
두 10회에 이르는 입선으

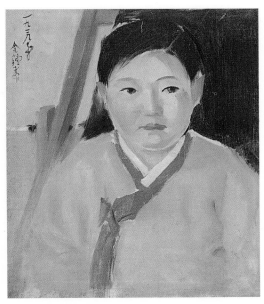

「노란 저고리의 어린이」 김종태, 캔버스에 유채, 55×44.5센
티미터, 1929년, 국립현대미술관 소장.

로 도합 22점의 작품을 발표했다. 그 같은 맹활약은 1935년 조선미전이 추
천 작가 제도를 신설하게 되자 김종태에게 최초의 추천 작가라는 영예를
안겼다.

그가 조선미전에 출품했던 작품들의 내용을 소재별로 분석해 보면 크
게 정물화, 풍경화, 인물화로 구분할 수 있다. 그 가운데 인물화는 김종태
가 각별히 선호했던 분야야. 출품작 가운데 과반수가 인물을 소재로 했
을 뿐만 아니라 특선작조차 인물화 부분이 차지했기 때문이다. 데뷔작이
「자화상」이었다는 점도 결코 예사스럽지 않다. 화면 가득히 정면상의 근
엄한 표정을 담아낸 그림이다. 하지만 「어린이」(제6회 특선작)같이 측면의
상반신만을 밀도 있게 형상화시킨 작품이나 「오수」(8회 출품작)같이 잠든
어린이의 모습을 발 아래 쪽에서 위로 향한 시선의 그림까지 다양성을 시
도하고 있다.

미술학교 출신이 아닌 김종태의 경우, 조선미전은 유일한 활동 무대일 수밖에 없었다. 하지만 현재 그에 대한 미술사적 평가는 미미한 편에 속한다. 무엇보다 유존작의 극소수라는 점이 불리한 원인으로 작용했을 것이다. 작가는 추천 작가가 되던 해 8월 평양에서 개인전을 갖던 중 병사하고 말았다. 향년 29세. 작가의 요절은 그만 역사의 뒤안길로 묻히게 하는 결과를 낳았다.

같은 해(1935년) 10월 서울에서 개최된 유작전에 출품된 작품만도 36점이었다. 그러나 현재 전하는 그의 작품은 「포우즈」(1928년, 특선작) 등 한 손가락으로 헤아릴 정도에 불과하다. 김종태의 작품은 아카데미즘에 입각한 글자 그대로의 교과서적 화풍을 견지했다. 그러나 그의 글 「미술가의 생활 방식」에 의하면 미술가의 사회적 푸대접을 지적하면서 그것의 원인으로 미술가의 사회 현실에 대한 의식 결여를 들었다. 사회성을 강조한 그였지만 실제로 그의 작품에서는 이 같은 주장을 확인하기는 쉽지 않다.

이인성(1912~1950년)은 대구 출생으로 자수성가형의 화가에 속한다. 빈한한 집안 사정은 어린 이인성으로 하여금 일찍부터 학교보다 사회로 진출케 했다. 1920년대에 두 번씩이나 수채화 개인전을 개최했던 서동진(徐東辰)에게 발탁되어 화가의 토대를 구축할 수 있었다. 이인성에게 있어 조선미전은 주요 활동 무대이지 않을 수 없었다. 그는 17세 때인(1929년) 보통학교를 졸업한 이듬해 「그늘」이란 수채화로 조선미전에 첫 입선을 따냈다. 이어 최종회까지 줄기찬 참여로 6회의 연속 특선에 창덕궁상이란 최고상까지 수상했을 뿐만 아니라 25세(1937년)에 추천 작가로 피선될 만큼 조숙성을 보였다.

이인성이 추천 작가가 될 때 동양화부 추천 작가는 김은호였다. 당시 그의 나이는 이인성보다 무려 20세나 연상인 45세였다. 서양화부의 추천 작가는 1941년에 가서야 김인승과 심형구가 뒤를 잇게 된다. 이들은 조선미전 삼총사로 자랑스럽게 3인전을 개최했다. 일제 시대 말기의 일이었다.

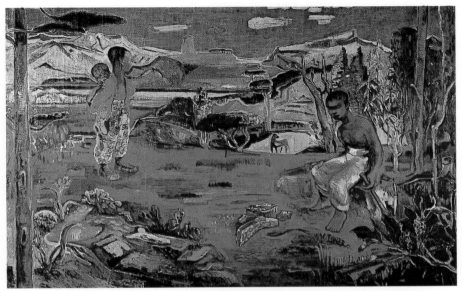

「**경주의 산곡에서**」 이인성, 캔버스에 유채, 136×195센티미터, 1935년, 개인 소장, 제14회 조선미전 창덕궁상 수상작.

3인의 작가 가운데 이인성은 김인승과 심형구의 경우와는 달리 친일 미술 부분에 다소 여유를 찾을 수 있음이 다행스러운 일이기도 하다. 이는 김인승과 심형구처럼 친일 미술에 앞장선 유화가도 흔치 않기 때문이다. 이들은 일제 총독부의 미술계 '먹이'인 조선미전의 스타였다는 공통점이 주목을 끈다. 이인성은 어린 나이임에도 대구 지역의 향토회(鄕土會)에서도 우대를 받았음은 물론 한때는 병원장인 장인의 도움으로 호화 시설의 개인 화실을 갖기도 했다. 조숙했던 이인성은 상처(喪妻)로 한때 실의에 빠지기도 했으나 6·25전쟁 당시 순경에 의해 비명 횡사했다. 당시 그의 나이 38세였다. 이인성은 죽음에서조차 조숙했다.

이인성은 일제 시대의 대표급 화가 가운데 한 명이다. 다행히 대작을 비롯 유존작도 적지 않거니와 그 작품 내용 또한 다양하면서도 개성적이다. 특히 1930년대의 유화를 정리할 때 이인성이란 존재를 소홀히 하고서는

「나부」 김인승, 캔버스에 유채, 162.5×130센티미터, 1936년, 호암미술관 소장.

진척을 볼 수 없다. 이인성은 대구라는 도시 출신으로 성장 환경에서 이미 인상주의적 경향 특히 후기 인상주의적 경향의 작품을 많이 제작했다. 물론 그 역시 대구 화단의 특징인 것처럼 여겨지던 수채화의 세계와 무관치 않다. 그러나 본격적인 회화 세계에 있어 그는 모네나 피사로 같은 화가와도 친연성이 강하다. 그리고자 하는 대상을 대담하게 포착하면서 찰나적 태양 광선의 변화에 주목하는 표현 기법의 원용 등이 그것이다.

또한 이인성은 고갱의 타히티 화풍과도 친연성이 강하다. 「가을의 어느 날」 같은 대작에서 느껴지는 분위기가 대표적인 예에 속한다. 원시성이나 토속성의 정감을 자아내는 화풍은 1930년대의 조선 향토색 논의와 더불어 흥미로운 검토 대상이다. 이인성 작품에서 고갱이나 고흐 혹은 세잔느 같은 유럽 작가의 화풍과 친연성이 나타난다 하더라도 그의 독자적인 세계는 결코 폄하할 수 없다. 비록 인상주의적 화풍에 경도하였다 하더

「물가」심형구, 캔버스에 유채, 160×120센티미터, 1937년, 한국은행 소장.

라도 그가 이룩한 근대적 감각과 민족 정서의 결합은 하나의 범본이 되기 때문이다. 이 점은 조선심(朝鮮心) 혹은 조선 향토색과 함께 별도로 검토해야 할 부분이기도 하다.

　이인성의 성공과 실패는 곧 일제 시대 탁월했던 한 유화가의 세속적 출세와 함께 보헤미안적 유미주의자의 한계까지 실증할 수 있는 사례이기도 하다. 작가는 이렇게 말한 바 있다. "회화는 사진적(寫眞的)이 아니며 화가의 미의식을 재현시킨 별세계임을 소개하고 싶다." 미의식을 재현시킨 별세계. 이인성 예술의 특징인 이 같은 시각은 곧 일제 시대 미술의 한계이자 조선미전 스타의 한계이기도 했다. 당대 현실을 외면하고 별세계에서만 유영한 보헤미안의 표상이 그의 작품에 어려 있다.

프롤레타리아 미술 운동

1920년대는 서화협전이나 조선미전 같은 연례전의 창설과 같은 미술계의 토대 구축이 본격화된 시기였다. 미술 내용은 아직 기술 도입 단계 수준에서 크게 벗어나지 않았지만 그런대로 서양 미술의 존재도 익숙해져 갔다. 다만 시대 상황이나 현실 의식이 결여된 채 지나칠 정도로 형식미에 치중한 한계가 지적되게 했다.

확실히 1920년대는 앞선 시기와는 뚜렷한 차별성을 헤아리게 하는 미술계의 몇 가지 특징을 지니고 있다. 그것은 전시회나 미술 교육 등 미술 제도 뿐만 아니라 작품 내용에서도 더불어 간취되는 요소이다. 특히 조선왕조 시대의 중국식 화풍에서 벗어나 새로운 화풍을 추구하는 수묵화 계열의 새 바람도 간과할 수 없다. 두터운 전통의 타성 때문에 어쩔 수 없이 보수적 굴레를 두텁게 껴안고 있을 수묵화 분야의 변신은 새 시대의 조짐 가운데 하나이기에 충분하다.

문제는 유화 부분의 형식화 혹은 비현실적 보수성에 있다. 나혜석조차 유화가 서양 흉내만 낼 것이 아니라 조선의 특수한 표현력(表現力)을 가져야 한다고 강조할 정도였다(1924년). 그러나 나혜석 자신은 물론 동시대 대다수의 유화가들은 조선적 미술을 창출하는 데 아직 역부족의 상태였

다. 표현 형식으로 유화라는 신매체의 수용까지는 그런대로 가능했으나 그것에 의한 독자적 세계의 수립까지는 언행 일치가 무르녹지 않았던 모양이다. 많은 화가들이 자신의 예술적 입지나 목표 등을 언급했지만 그 언술 내용과 일치하는 작품을 제작한 경우가 거의 전무에 가깝기 때문에 더욱 그렇다.

이 같은 현상은 일제 강점하의 보편적 현상이기도 하다. 이상과 현실의 괴리. 하지만 시대가 뒤로 갈수록 이상조차 약화되거나 관념화 혹은 비현실화 쪽으로 고착되곤 했다. 식민지 문화 통치에 작가 자신들조차 무의식 상태에서 편승해가는 오류를 범했기 때문이었을 것이다. 어떻든 내용상 뚜렷한 이념, 즉 진보적 예술 세계의 대두라는 특기할 사실이 있음을 간과할 수 없다. 그것은 프롤레타리아 미술 운동이다. 이 프로 미술은 여지껏 유미주의적이고 장식적 아카데미즘에 대하여 현실과 사회를 생각하게 하는 하나의 운동으로까지 승화되었다.

1920년대에 전개된 프로 미술의 주장은 간단 명료했다. 부르주아와 프롤레타리아로 나누어져 있는 사회에서 프롤레타리아 계급에 복무하는 미술을 실천해야 한다는 입장이었다. 1925년에 창립된 조선프롤레타리아 예술동맹(프로예맹, KAFE)의 강령은 '우리는 단결로써 여명기에 있는 무산 계급 문화의 수립을 기함'이었다. 무산 계급 문화의 수립, 미술계에서 이 같은 이념의 대두는 획기적인 부분이지 않을 수 없다. 이른바 '서양화의 선구자인 고희동이 귀국한 지 10년 뒤에 벌써 표현 형식 문제가 아닌 내용상의 이념 문제까지 대두된 것은 꽤나 급진적인 속도감을 느끼게 한다. 프로예맹에 참가한 미술인은 김복진, 안석주, 권구현이었다. 김복진과 안석주는 22명의 동맹원 가운데 6인의 위원으로 선출될 만큼 뛰어난 역량을 지니고 있었다. 특히 이들은 비평 활동까지 겸비해 초창기 미술 평단의 선구자적 존재이기도 하다.

김복진(1901~1940년)은 프로예맹의 위원 명단 가운데서도 서열 1위일

「**백화**」 김복진,
목조, 1938년,
원작 망실.(왼
쪽)

「**소년**」 김복진,
석고, 1940년,
원작 망실.(오
른쪽)

정도로 지도 역량의 보유자였다. 그는 동경미술학교 조각과를 졸업하고
귀국(1925년), 우리나라 최초의 근대 조소 예술가라는 영예를 지니고 있었
다. 짧은 일생이었지만 그는 전통과 당대성(當代性), 외래적인 것과 민족
적인 것 혹은 보수적인 것과 진보적인 것 등 우리 미술의 중요하고도 첨예
한 분야에서 훌륭한 범본을 남겼다. 김복진은 미술인으로서는 드물게 사
상 운동 및 문예 운동 분야에서 선구적인 역할을 수행했다. 사상 분야에서
그는 고려공산청년회에 가입했으며(1927년) 조선공산당 경기도 책임자
까지 역임했다(1928년). 이 같은 움직임은 끝내 일제에 체포되어 4년 6개
월(실제 구금 기간 5년 6개월)이란 감옥 생활을 하게 했다.

김복진은 재판 당시의 판결문에도 언급되었듯이 '공산 제도의 사회를 실현함을 이상으로 조선에 있어서 그 혁명에 대하여 우선 이를 용납하지 않는 일본 제국주의의 지배를 배제하고 조선의 독립을 도모하여 사유 재산 제도를 부인하고 프롤레타리아 독재의 사회를 수립하여 공산 제도의 사회를 실현할 것을 열망' 했다. 사회주의 사상과 미술과의 결합에서 김복진은 일익을 담당했던 것이다. 흥미로운 부분은 김복진 등의 사회주의 사상

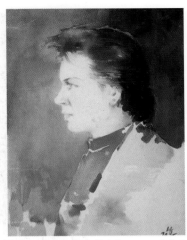

「**남자 얼굴**」 강호, 수채화, 30×22센티미터, 1959년, 개인 소장.

활동에 있어 일본 제국주의의 조선 지배에 대한 거부라는 입장이다. 이 점은 독립 운동으로 간주케 하는 평가를 낳게 했다. 그렇기 때문인지 문민 정부가 들어서자 당국은 김복진에게 건국 훈장 애국장을 추서했다.

김복진은 항일 독립 운동가로도 평가되어 미술인 가운데는 드물게 국립 묘지에도 안장될 수 있는 자격을 갖게 되었다. 어떻든 김복진은 그의 「나형 선언 초안」(1927년)에서 예술의 초계급성의 부정과 무산 계급 예술의 존재권을 제창했다.

이로서 보면 1927년은 우리 근대 미술기에서도 중요한 시기로 기술될 만하다. 프로예맹이 본격적으로 출범했기 때문이다. 조직 구성원도 2백 명이 넘어섰으며 미술 부분에서는 김복진을 비롯 안석주(풍자화 발표), 권구현(시집 『흑방의 선물』 출판, 아나키즘 미술가) 등이 주역이었다. 뒤에 프로예맹이 개편되면서(1931년) 새롭게 짜여진 미술인 명단은 다음과 같다. 강호(姜湖, 대표), 안석영, 이갑기, 정하보, 임화, 이상춘, 박진명, 이상대,

이주홍(이상 중앙 맹원). 이들 가운데 강호(1908~1984년)는 무대 미술가로 잘 알려져 있다. 동화극『자라 사신』·『소병정』(1928년) 같은 작품의 무대 미술을 담당했지만 영화계에서도 활동했다.『암로』(1928년),『지하촌』 (1931년) 같은 작품에서는 연출과 주연까지 담당했다. 그는 잡지『영화 무대』의 책임 편집도 했으며 사상 운동 관계로 오랫동안 투옥 생활도 했다. 1946년 월북한 그는 북조선연극동맹 서기장, 가극단 단장, 국립예술극장 총장 등을 역임했으며 줄곧 무대 미술과 영화 부분에 종사했다. 그러면서 수채화와 소설 삽화도 다수 제작하여『해방 전 우리나라 살림집과 생활 양식』(1980년),『해방 전 우리나라 옷 양식』(1981년) 같은 저작도 남겼다.

프로예맹 등 문예 운동을 평가하는 데 있어 아쉬운 점은 유존작의 전무이다. 현존하는 작품이 없기 때문에 올바른 평가를 주저케 한다. 다만 이상춘이나 이갑기의 판화 몇 점이 도판으로 전해질 따름이다. 물론 프롤레타리아 미술 운동이 창작 사업에만 열중하여 살롱 취향적 '순수 작품' 제작에만 급급할 수는 없었을 것이다. 그들은 대중 활동 특히 선전 활동에 비중을 두어 타블로보다 선전화나 출판 미술 등과 같은 분야에 주력했을 것이다. 게다가 일제의 탄압으로 합법 공간을 충분히 확보할 수 없어 더더욱 열악한 환경에서 활동했기 때문에 성과물이 제한적이었을 것이다.

프로예맹 미술부는 1930년 봄, 수원에서 프로미전을 개최했다. 수원 극장에서 열린 이 전시는 회화, 판화, 만화, 현수막, 벽보 등 130점의 작품을 진열했다. 그러나 70여 작품의 철거, 전시장 폐쇄 그리고 전시 주도자의 체포라는 탄압의 대상이 되었다. 일찍이 이땅에서는 보기 어려웠던 미술인 탄압 사례이다.

일제는 현실 의식에 기초한 미술 운동의 싹부터 짓이겨 결과적으로 단정한 '여인 좌상' 류의 조선미전 바람만이 미술계를 휩쓸게 조정했다. 프로예맹은 1935년 4월에 해체되었다. 공식적으로 프롤레타리아 미술 운동 대신 조선 향토색 논의가 부상되었다.

조선 향토색론의 대두

 조선 향토색론은 1930년대 미술계의 중요 사항으로 그 비중이 적지 않다. 물론 앞선 시기의 카프 진영에서 주창되어진 미술의 사회성에 대하여 순수성을 강조하는 반대 입장을 취했던 김주경의 언급처럼 향토 미술은 프롤레타리아 미술에 대한 부르주아 미술이라고 명명될 정도였다. 이는 조선 향토색론이 카프 예술론과 대립 관계에 있다는 선언이기도 하다.

 특히 향토색론이 정치적 민족주의와 거리감 있다는 입장도 같은 맥락에서 이해된다. 김용준은 '조선의 예술은 서구의 그것을 모방하는 데 그침이 아니요, 또는 정치적으로 구분하는 민족주의적 입장을 설명하는 것도 아니요, 진실로 향토적 정서를 노래하고, 그 율조를 찾는 데 있을 것이다' 라고 갈파했다(1930년). 이 같은 발언은 예술의 정치성보다 순수성을 강조하는 태도의 산물이다. 때문에 향토색 옹호론자들은 프로 미술 계열을 비판하지 않을 수 없었다.

 향토론의 온상은 역시 조선미전이란 총독부의 거대 기구를 들게 마련이다. 무엇보다 조선미전의 심사 위원들부터 향토색을 강조하면서 심사 기준을 표명했기 때문이다. 1939년의 한 심사 기준에 '반도의 오랜 전통을 묵수하면서 진경(進境)을 보인 것' '특색 있는 색채와 중후한 기교가

그야말로 반도적(半島的)인 것' 등과 같은 항목이 그것이다. 뿐만 아니라 심사 소감에서도 '조선이 아니면 볼 수 없는 색채가 있어서 좋다'고 조선 향토색을 권장했다. 그렇기 때문인지 조선미전에 출품된 한국 작가의 향토색 계열 작품의 비중은 시대가 흐를수록 점증했다. 유화 분야에서 30 내지 40퍼센트의 비중이 그리고 동양화 분야에서는 과반수 이상이 향토색 계열의 작품이 차지했다.

어떻든 간에 일본 화가들의 조선 향토색 권장은 우리 미술의 특성을 고무시키는 것 같아 긍정적으로 평가할 수도 있겠다. 그러나 여기에는 함정이 있다. 1930년대 중반은 일제에 의해 농민 계몽 운동이 중지되고 식민지 수탈 정책이 본격화되던 시기였다. 향토색론은 농촌 현실을 직시하기보다 농촌의 현실을 왜곡시킨 위장 방식의 일환이기도 했다. 피폐해진 농촌의 실상을 화면에 담기보다는 농촌의 겉모습만 차용하여 낭만적이고 목가적인 대상으로만 예찬하게 했다. 때문에 농촌은 평화롭고 풍요로운 고향일 수밖에 없었으며 그림 역시 이 같은 시각의 산물에 불과했다.

일제가 요구한 조선 향토색은 이른바 예술의 순수성만을 추구하게 한 교묘한 식민 정책의 일환이기도 했다. 예컨대 박목월의 「나그네」라는 시의 비현실성과 상통한다. 궁핍에 찌들어 끼니조차 제대로 잇지 못하는 일제 말기에 시인은 농촌 현실의 참모습은 외면한 채 '술익는 마을마다 타는 저녁놀'이나 읊조린 것이 그것이다. 조선 향토색론에 입각한 대다수의 작품들은 농촌을 목가적 대상으로만 파악했다. 이는 박목월식 「나그네」의 조형적 변용에 불과하다. 향토색론이 극성을 부리니까 당대의 논객 김복진은 이렇게 질타를 했다.

이 문제(조선적 정서)는 아직 조선에서는 염두에도 오르지 못하고 있나니 연년이 총독부미술전람회에서 가장 그것을 느끼게 한다. '조선적', '향토적', '반도적'이라는 수수께끼를 가지고서 미술의 본질을 말

살하는 모험을 되풀이하고 있는 연고이다. 이것의 예로써 동 전람회에 출전한 수많은 공예품에서 현저히 보는 것이니 이것은 지나가는 외방 인사의 촉각에 부딪치는 '신기', '괴기'에 그칠 따름이고 결코 '조선적'이나 '반도적'인 것은 아닐 것이다. 본래 향토적 의미는 미술 소재의 지방적 상이와 종족의 상이와 각개 사회의 철학의 상이를 말하는 것이리라. 그러나 의연 미술의 본질은 그 구성 요건은 별립을 허용하지 않는 것이다. 그러므로 동 미술전람회의 수다한 공예품과 또는 조선적 미각을 가졌다는 우수한 회화는 통틀어서 외방 인사의 향토 산물적 내지 수출품적 가치 이상의 것이 아니라고 나는 늘 생각되어지고 있다.(1937년)

향토색론에 대한 통렬한 비판이다. 향토색이니 조선적이니 하는 수수께끼로 미술의 본질을 말살하려는 모험의 문제점을 적시했기 때문이다. 따라서 조선적 미감이라는 것도 외방 인사의 향토 산물 혹은 수출품 같은 가치 이상의 것은 아니라고 공박했다. 이 같은 지적은 당시 순수 미술가, 즉 아카데미즘 옹호론자들과 총독부에게의 준엄한 심판이었을 것이다. 결론적으로 김복진의 비판이 공표되긴 했지만 1930년대 화단에서 향토색 논의가 활발했던 사실은 간과할 수 없다.

향토색론의 중심 화가들은 심영섭, 김용준, 윤희순, 오지호, 홍득순 등이다. 이들 논의의 발단은 심영섭에 의해 제기되었다. 그는 녹향회를 조직하고 평화로운 세계 즉 초록 고향의 본질을 추구할 것을 천명했다. 또한 그는 「아세아주의 미술론」(1929년)을 발표하면서 현실 속의 고향이 아닌 영원 속의 고향, 문명 이전의 평화로운 대자연이 문명인의 이상향임을 주장했다. 그의 아세아주의는 세계 멸망에서 거룩한 자연의 농향(農鄕)을 창조하는 것이라고 했다. 때문에 심영섭은 향토색에 적합한 화가로 고갱을 들었다. 파리를 버리고 미개지 타히티를 찾아간 고갱 같은 행동은 심영섭에게 있어 모범 답안이었던 모양이다.

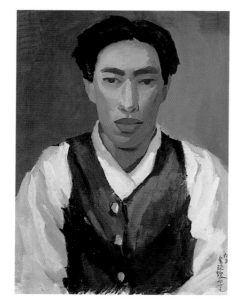

「노란 저고리의 소녀」 윤희순, 1930년, 원작 망실, 제
9회 조선미전 특선작.(위 왼쪽)

「여름의 어떤 날」 홍득순, 1929년, 원작 망실, 제8회
조선미전 출품작.(위 오른쪽)

「자화상」 김용준, 캔버스에 유채, 60.3×45센티미터,
1930년, 동경예술대학 소장.(왼쪽)

김용준은 동미회(東美會)를 조직하고 동미전을 개최하면서 조선의 예술은 서구의 모방이나 민족주의적 입장이 아닌 향토적 정서를 노래하는 것이라고 주장했다. 향토색 논의의 본격적인 개진이기도 하다. 원래 김용준은 프롤레타리아 예술의 옹호자였다. 그러던 그가 '유물주의의 악몽'을 버리고 '예술의 정신주의'로 전환했다. 그러면서 그는 '가장 위대한 예술은 의식적 이성의 비교적 산물이 아니요 잠재 의식적 정서의 절대적 산물인 것'이라고 밝혔다. 그러니까 예술의 정치성보다 순수성만을 옹호하는 입장으로 전향했다.

같은 논리로 그는 향토색의 선택 문제는 어디까지나 작가 개인의 예술 사상에 입각한 것이지 민족 전체의 성격을 반영하는 것은 아니라고 못박았다. 좀더 구체적인 언급으로는 예술의 내용성보다는 형식미를 강조하면서 조선 사람의 향토맛 나는 그림은 고담(枯淡)한 맛이라고 규명했다. 조선은 대륙적 호방한 기개의 웅장한 면보다는 반도적, 신비적, 청아한 맛이라고 했다. 그는 소규모의 깨끗한 맛을 조선의 마음이라고 보았다. 즉 뜰 앞에 꽃나무 한 그루를 조용히 심은 듯한 한적한 작품이 조선의 귀중한 예술이라고 강조했다.

김용준은 향토색 계열의 작가로 김종태 외 김중현을 거명했다. 김종태는 원색으로 조선 특유의 색조를 표현하는 경우로, 김중현은 조선적 풍속으로 향토색을 표현하는 경우라고 분석했다. 이렇듯 심영섭과 김용준 그리고 소설가 이태준 등의 시각은 서양에 비해 동양주의의 우월성을 강조했으며 특히 김용준의 예에서 볼 수 있는 것처럼 조선의 전통 미술 찬양도 대두되었다.

심영섭과 김용준의 시각에 비판적 입장을 취한 화가는 안석주였다. 안석주는 김용준을 순정 예술파 즉 세상에 무관심한 순수주의자라고 비판했다. 이에 대해 김용준은 역시 예술의 정신주의와 동양주의의 갱생을 주장하며 진일보하여 무목적의 표어를 지표로 내세웠다. 예술과 사회 사상

과의 엄연한 구별을 근본 토대로 설정했던 그로서 취할 수밖에 없는 입장이었을 것이다. 하지만 정하보는 김용준의 무목적 표어에 대하여 방랑적, 초현실적 자신의 몰락이라고 통박했다. 그러면서 예술과 사회의 무관계성에 대하여 일체성을 강조했다. 예술은 사회가 있은 뒤에 생긴 것이라는 점이 중요 항목이었다. 때문에 그는 예술은 인류 생활의 향상과 행복을 위하여 발생한 것이지 결코 예술 스스로만을 위해 자생한 것이 아니라고 부연 설명했다. 따라서 예술이 현실을 떠나고 심미(審美)에만 빠져 정신주의의 고향에 안주하는 것을 경계했다.

조선 향토색론에 있어 실제의 작품 활동과 함께 뚜렷한 세계를 보여 준 화가는 오지호였다. 오지호(吳之湖, 1905~1982년)는 우리 풍토에 적합한 미감의 탐구와 그것의 작품화에 앞장섰다. 녹향회전의 취지문에서 조선적 민족 미술의 입장을 확인할 수 있다.

앞으로 우리가 지향해야 할 민족 미술은 명랑하고 투명하고 오색이 찬연한 조선 자연의 색채를 회화의 기조로 한다. 그러기 위해서는 조선인이 일본인으로부터 배운 일본적 암흑의 색조를 팔레트에서 구축(驅逐)한다.

오지호의 깨달음은 간단한 것 같으면서도 무게가 있는 중요 사항이었다. 원래 그는 동경미술학교 재학시 이 같은 사실을 깨달았다. 구름과 비가 많은 일본의 자연은 예술에 있어서도 암담한 색조가 지배케 했다. 하지만 회화의 원리는 색채에 있다. 색채는 빛이요 그것은 곧 생명의 원천이다. 그렇다면 밝은 색채, 선명한 색채, 고운 색채의 회화가 원리에 맞는 그림이 아니겠는가. 오지호는 인상주의 회화에서 조선적 풍토의 민족 미술론을 추출해 냈다. 그는 김주경과 함께 원색 화집을 출판하면서(1938년) 「순수 회화론」을 발표했다.

「**남향집**」 오지호, 캔버스에 유채, 80×65센티미터, 1939년, 개인 소장.

이 논리는 오지호의 일생을 관통하는 예술적 토대로서 '예술은 생명의 본성 실현이다' 라는 명제로 시작된다. 그러면서 회화는 태양과 생명과의 관계이며 태양과 생명과의 융합이라고 보았다. 그것은 회화의 명랑함으로 연결된다. 또한 회화의 방법은 자연을 사실(寫實)하는 것 이외에는 어떠한 방법도 없다고 하여 구상 회화 옹호로 이어진다.

오지호가 피카소 등을 비판하고 또 추상 회화를 부인하는 입장의 기저에는 자연 재현의 사실 정신이 있다. 1930년대식의 표현으로 대체할 수 있다면 조선적 향토색의 조형화 작업이기도 하다. 오지호의 30년대 작품, 예컨대 「도원 풍경」(1937년), 「사과나무밭」(1937년), 「남향집」(1939년) 같은 작품은 인상주의의 화풍으로 빛의 중요성을 환기시켜 주고 있다. 밝고 명랑한 색채에 의한 우리 자연의 사실적 형상화에 부응되고 있다. 오지호는 평생 지사(志士) 같은 풍모 그리고 한글 전용 반대 운동에도 활동을 했으며 특히 호남 지방 구상 회화의 대부로 커다란 발자취를 남겼다. 다만 그에 대한 한계점으로는 조선적 자연의 재현이 식민지 시대의 궁핍한 농촌의 현실을 외면하고 명랑한 색채에 의한 아름답고 부드러운 고향 추구라는 점이 지적되곤 한다.

조선 향토색론에 대하여 윤희순과 홍득순은 어느 정도 비판적 자세를 취했다. 김복진과 같은 단호한 태도에는 미치지 않았으나 이들 역시 향토색 논의의 대열에서 누락시킬 수 없는 화가들이다. 홍득순은 '조선의 현실을 정당히 인식하지 못하고 상아탑 속에 자기 자신을 감추려 하는 예술 지상주의자의 잠꼬대 소리'를 비판하면서 리얼리즘의 중요성을 강조했다. 그는 조선의 현실을 반영하는 것이야말로 진정한 향토성의 표현이라고 주장했다. 윤희순은 조선미전에 대하여 언급하면서 향토색론을 정리했다.

심사원들은 각기 예술 태도가 다름에도 불구하고 선전(鮮展) 작가에

대한 요구와 장려는 한 가지 점으로 결집되어 있었다. '조선의 향토색을 발하라!'고 하며, 작가들로 하여금 어떻게든 가장 이색적인 향토색으로써 작품 위에 영광을 나타내도록 고심하게 했다. 2, 3일간의 심사 일정 속에는 이국 정서가 다분히 영향을 줄 것이라는 바는 쉽게 상상할 수 있다. 그러나 심사원들 가운데 조선의 풍토에 적어도 반년이나 1년 이상 접한 사람은 드물다. 그렇다면 순간적으로 접한 조선의 향토색이라는 것은 어떤 것인가. 생각에 따라 극히 인상적인 것임에 틀림이 없다.

물론 회화적이기 위해서는 인상적이건 이국 정조가 담긴 것이건 그다지 문제될 것은 없다. 그러나 작가로서 조선의 풍토에 영원히 접하고 혹은 그 토지에서 태어나고 자라고, 혹은 수십 년을 살아 오면서 단순히 이국의 정조만이 담긴 향토색이 비친다면, 그것은 예술가로서 매우 낮은 부류에 속할 것이다. 향토색을 자연에서 구하건 건축에서 구하건 혹은 인물에서 느끼건 상관없겠지만, 원색의 나열과 치졸하고 미개한 생활의 묘사 등의 저회(低徊)한 취미만이 조선의 색이라고 생각할 필요는 없다. …… 향토에 대한 진정한 이해와 사랑이 결여된 작가, 혹은 저급한 지성을 지닌 작가는 향토색을 풍속 회화 엽서식으로밖에 표현할 수 없을 것이다.

1930년대 유화가 그룹

 1930년대의 유화계는 무엇보다 양적 팽창과 다양한 양상의 대두가 특징을 이루었다. 미술 인구의 급증 속에는 해외 유학생의 귀국이라는 두드러진 현상도 간과할 수 없지만 국내의 독학파 특히 가난한 집안 출신의 화가까지 가담하는 현상도 두드러졌다. 때문에 각종 전시회라든가 단체 활동이 활발해졌으며 지향하는 미술 세계의 양상도 다양해졌다. 이는 아카데미즘 신봉자로부터 리얼리즘이나 추상 미술에 이르기까지 미술사조의 다양성도 포함된다.

 우선 단체 활동 부분부터 살펴보자. 녹향회를 비롯 동미회, 향토회, 목일회, 재동경미술협회, 녹과회 등을 들 수 있다.

 녹향회는 그룹 명칭이 암유하듯이 향토색론과 밀착된 성향의 단체였다. 김주경, 심영섭, 장석표, 이창현, 장익, 박광진 등에 의해 1928년 결성되었다. 이후 심영섭 등이 탈퇴하고 오지호가 가입했다. 제1회 녹향회전(1929년)에 대해서는 이태준의 긍정적인 평과 안석주의 다소 비판적인 전시평이 남아 있다. 제2회전(1931년)은 회원전과 공모전을 동시에 개최하여 총 80여 점의 작품이 출품되었다.

 동미회는 1930년 동경미술학교 재학생과 졸업생들끼리 결성한 단체이

「부녀야유(婦女野遊)」 김주경, 캔버스에 유채, 51×116.8센티미터, 1936년, 원작 망실.(위)

「가을의 자화상」 김주경, 캔버스에 유채, 65.2×49센티미터, 1936년, 원작 망실.(왼쪽)

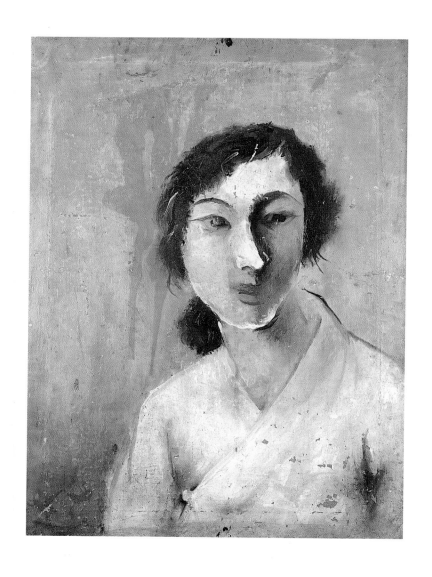

「푸른 머리의 여인」 구본웅, 캔버스에 유채, 60.4×45.4센티미터, 1940년대, 호암미술관 소장.

다. 동미회 역시 김용준의 언급처럼 향토색론과 밀접한 관계를 지니고 있다. 제1회전(1930년)은 1백여 점의 작품이 선보였다. 이 모임은 3회전까지 지속되었다. 참여한 작가는 김용준, 김응진, 홍득순, 길진섭, 도상봉, 이마동, 이병규, 이순석, 이제창, 장익, 이종우, 황술조 등이었다. 동미회전을 두고 김용준과 홍득순의 작은 논쟁도 있었지만 동창 모임인 까닭인지 뚜렷한 이념 대립 양상은 노출되지 않았다. 윤희순은 동미전에 대해 편협한 관학적 취기가 있다고 비판했다.

향토회는 대구 지방의 대표적 유화 단체이다. 1920년대 평양의 삭성회와 더불어 대표적인 지방의 유화 단체이기도 하다. 향토회 역시 명칭에서 암시받을 수 있듯이 조선 향토색론과 무관치 않다. 1920년대의 대구는 이미 박명조나 서동진 같은 화가의 개인전을 통해 알 수 있듯이 향토성이 중요 관심사이기도 했다. 때문인지 향토회는 1927년 창립된 영과회(零科會) 회원 가운데 이갑기, 이상춘 등과 같은 진보적 성향의 화가들을 제외하고 출범한 단체였다. 게다가 창립 회원으로 김용준의 참여는 그만큼 조선 향토색론과 친연성이 강했음을 확인케 한다.

향토회의 제1회전(1930년)은 이인성을 비롯 김성암, 박명조, 서동진, 김용준, 최화수의 작품 48점을 진열했다. 이 가운데 18세에 불과한 이인성은 13점이라는 작품을 대거 출품하여 향토회의 이색적인 존재로 부상되었다. 사실 이인성은 국내에 체류하지 않을 때를 포함하여 최종회까지 꾸준히 참여하는 열성을 보였다.

향토회는 매년 가을 연례전을 개최했으며 5회전(1934년)의 경우는 정회원으로 일본인 화가까지 참여시키는가 하면 김용조 같은 화가의 추천 작가 제도 그리고 수묵화가들에 의한 찬조 출품 같은 제도도 운영했다. 뿐만 아니라 향토회양화연구소 같은 공동 작업장도 운영했다. 제6회전(1935년)을 끝으로 해체되었지만 대구 지역 미술 단체임에도 불구하고 중앙 화단의 흐름과 함께했다.

목일회(牧日會)는 1934년 김용준, 이종우, 이병규, 김응진, 황술조, 구본웅, 길진섭, 송병돈 등에 의해 결성된 유화가 그룹이었다. 구본웅을 제외하면 동경미술학교 출신들이 주축이 되었음을 알게 한다. 하지만 이들은 비교적 조선미전에 반감을 가지고 있었으며 실질적으로 영향력도 무시할 수 없는 존재이기도 했다.

　특히 당시의 전시평에 나타난 것처럼 '대담한 구성과 색채를 사용'하여 '데카당한 일면'이 있는 구본웅의 존재는 이색적이라 하겠다. 목일회는 1937년 목시회(牧時會)로 개칭하고 전시회를 속개했다. 프랑스에서 귀국한 임용련, 백남순 부부라든가 성화(聖畵)의 장발 그리고 프랑스 유학생 이종우 같은 구미파(歐美派) 화가들이 일본파(日本派)와 함께 자리를 같이했음이 특색을 이루었다.

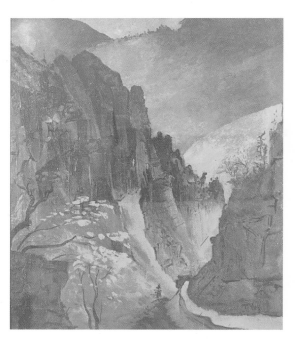

「**금강산**」임용련, 캔버스에 유채, 53.5×45.5센티미터, 1940년, 개인 소장.

재동경미술협회 재동경미술협회는 동경유학생 중심으로 1937년에 결성되었다.

「**낙원**」 백남순, 캔버스에 유채, 172.8×373센티미터, 1937년경, 호암미술관 소장.

재동경미술협회는 동경유학생 중심으로 1937년 결성된 단체였다. 일본의 동경미술학교, 제국미술학교, 일본미술학교, 태평양미술학교, 일본대학 미술과, 동경여자미술전문학교, 문화학원 같은 미술 학교의 한국인 유학생들이 대거 참여하여 결성되었다. 원래 전신이었던 백우회(白牛會)가 확대된 것으로 1939년에는 1백 명 수준의 회원 규모가 제6회전 개최 당시인 1943년에는 약 3백 명의 회원에 이르렀다는 기록도 있을 만큼 급성장했다. 이는 으레 미술 학도 하면, 일본 유학을 필수 코스로 생각하는 사고 방식이 하나의 기정 사실로 굳어진 결과인 것 같다. 하기야 미술 학도를 육성하는 교육 기관이 국내에 없었던 일제 시대에 선택의 폭조차 제한되어 일본 유학생의 확대 현상을 가져올 수밖에 없었을 것이다.

이종우가 파리에 유학하던 1920년대의 일본인 미술학도는 2백 명 선이었다고 했다. 같은 맥락으로 비슷한 규모의 한국인 학생은 동경 유학을 단행하며 일본 정서에 입각한 미술 수업에 여념이 없었다. 뒷날 한국 미술에서 쉽게 치유할 수 없는 미술계의 일본 정서는 이렇듯 그 뿌리가 깊은 전통(?)을 가지고 있다.

재동경미술협회 역시 일본색으로부터 자유스럽지 못하다. 동양화라고 불려지던 채색 수묵화 부분을 일본화(日本畵)라고 개칭하여 식민 정책에 동조하기도 했다. 그런 친일적인 태도 때문인지 총독부미술관이라는 당시 최대 규모의 권위적인 전시 공간을 대여하여 전시회를 개최할 수 있었는지 모르겠다. 이들은 각 장르를 포함하여 종합 미술전을 표방했다. 하지만 뚜렷한 이념이나 단체의 예술적 성격은 불투명하여 단순히 친목 혹은 권익 단체적 성격이 강했다.

하지만 결과적으로는 일본적 미술의 강세를 국내에 보급하는 데 커다란 기여를 했으며 동경 화단이 서울 화단의 교과서 노릇을 하게 하여 맹종케 하는 데 기여했다. 때문에 130명의 회원이니, 백의 민족을 상징하는 백우(白牛)가 '탄압'에 의해 재동경미술협회로 개칭하였다느니(1937년), 그

리하여 6회의 전시회까지 개최하며(1943년) 당시 화단에 혁혁한 공을 세 웠다는 평가에 자못 주저하게 하는 요인도 없지 않다. 주요 참여 작가는 김 주경, 김학준, 구종서, 김원, 심형구, 김인승 등이었다.

녹과회(綠果會)는 엄도만, 송정훈, 최규만, 임군홍, 홍순문, 손일현, 한홍 택, 김동혁 등이 참가하여 1936년 창립전을 개최했다.

일제하 그룹의 대미(大尾)는 조선신미술가협회가 차지한다. 1941년 동 경 유학생인 문학수, 김종찬, 김학준, 진환, 이중섭, 최재덕, 이쾌대 등이었 다. 신미술가협회는 일제 말 이른바 미술 보국(報國)이니 총후(銃後) 미술 이니 하면서 친일 미술이 횡행하던 시절에 순수 미술 활동을 전개시켰다 는 점에서 주목을 요한다. 암울한 시대에 민족의 정서를 기본으로 한 전시 활동은 이 그룹 구성원들의 성향과도 일치한다. 중심 인물이었던 이쾌대 를 비롯 이중섭, 문학수 등의 예술가적 역량은 결코 소홀히 평가할 수 없 다. 하지만 이들의 운명도 광복과 분단에 의해 불행으로 연결되었다.

이쾌대는 처자를 서울에 놓고 포로 수용소에서 평양을 선택했고 최재 덕은 월북을 했고 문학수는 고향인 평양에 정착했다. 그리고 이중섭은 월 남했지만 어려운 피난 생활을 하다 요절했고, 진환은 신설 홍익대 교수로 임용되어 상경했다가 전쟁시 비명 횡사했다. 김종찬은 정신 분열증에 걸 렸고, 김학준은 건설업으로 전직하고 일본으로 귀화했으며 홍일표는 화 필을 놓는 등 신미술가협회 구성원들의 말로는 그렇게 행복하질 못했다.

이는 친일 미술의 대열에 앞장섰던 화가들의 운명과 대조되어 야릇한 감정을 느끼게 한다. 그렇다고 신미술가협회가 뚜렷한 민족 의식이나 현 실성을 담보했던 화가 집단도 아니었다. 일제하 항일 미술의 범본을 찾기 어려운 우리 미술계의 실상에서 다만 신미술가협회의 활동이 그나마 일 제 말이란 시국에서 돋보인다는 점일 것이다. 동경 화단에서 활동한 화가 들도 적지 않다. 그들은 주로 그곳의 공모전이나 단체전을 통하여 작품 발 표를 했다.

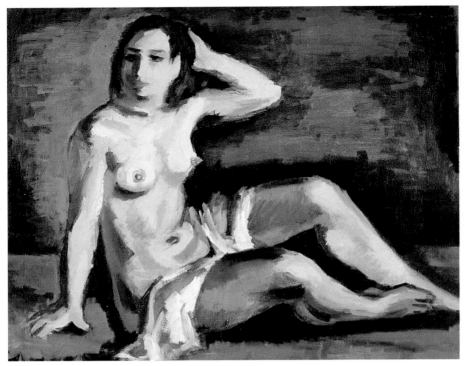

「**모델**」 임군홍, 캔버스에 유채, 65×90센티미터, 1937년, 개인 소장, 제16회 조선미전 출품 작.(위)

「**조옥희 영웅**」 문학수, 유화, 1952년.(왼쪽)

「하얀집의 테라스」 최재덕, 캔버스
에 유채, 51×63.5센티미터, 1948년,
개인 소장.(위)

「우기(牛記) 8」 진환, 캔버스에 유
채, 34.8×60센티미터, 1943년, 개인
소장, 제3회 조선신미술가협회전 출
품작.(오른쪽)

「부녀도(婦女圖)」 이쾌대, 캔버스에 유채, 73×60.7센티미터, 1941년, 개인 소장.

「**론도**」 김환기, 캔버스에 유채, 60.5×72.5센티미터, 1938년, 국립현대미술관 소장.(맨 위)

「**작품**」 유영국, 캔버스에 유채, 136×194센티미터, 1961년, 개인 소장.(위)

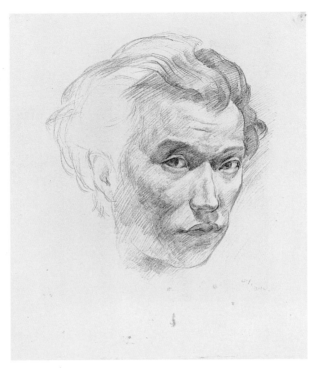

「**자화상**」 정관철, 연필스케치, 1941년.

문전 혹은 제전(帝展)과 같은 아카데미즘 계열의 공모전에 참여한 김인 승, 심형구, 이봉상 같은 화가와는 달리 비교적 새로운 감각에 의한 모더니 즘 계열의 김환기, 유영국, 김병기, 문학수, 이중섭 같은 화가가 있다.

자유미술가협회전에 참여한 화가는 김환기(조선 지방 지부장), 문학수, 유영국(이상 협회상 수상), 이중섭(태양상 수상) 등 다수이다. 이 단체에서 두드러지게 활동한 김환기는 「론도」, 「항공 표지」, 「섬의 이야기」, 「창」과 같은 비대상 회화를 출품했다. 정통 아카데미즘에서 벗어나 다분히 실험 적인 추상 계열의 작품이다. 유영국 역시 「작품 R3」, 「작품 4(L24 - 39.5)」 같 은 구성주의식의 화풍을 연출했다.

「**두루마기 입은 자화상**」 이쾌대, 캔버스에 유채, 72×60센티미터, 1948~1949년, 개인 소장.

「부부」 이중섭, 종이에 유채, 48.5×32.5센티미터, 1953~1954년, 호암미술관 소장.

유영국은 일찍이 추상 계열의 작업으로 여타의 유학생과는 차별성을 보였다. 반면 같은 문화 학원 출신이면서도 유영국과 달리 문학수나 이중섭은 구상성을 기초에 두고 자유스런 작품을 제작했다.

이중섭(1916~1956년)은 이미 학생 시절부터 조르주 루오같이 강한 필치의 그림을 그렸다. 소를 그린 「작품」(1940년) 같은 경우 그러한데 「망월(望月)」(1940년)이나 「소와 여인」(1941년), 「망월」(1943년) 같은 작품은 농촌 정서를 기초로 하여 정제된 필치로 대상을 개성적으로 조형화시켰다. 소가 즐겨 화면에 등장되었음은 신미술가협회의 같은 회원이었던 진환의 경우와 대비된다는 점에서 흥미롭다.

반면 문학수(1916~1988년)는 말을 즐겨 그렸다. 그의 부모가 작가에게 말 한 필을 선물할 정도로 작가는 말에 대하여 애착심이 강했다. 그의 작품 「말」(1941년) 같은 예에서 대상을 개성적으로 형상화하는 기량을 확인할 수 있다. 그는 분단 이후에 평양에서 국립미술학교 회화학부 강좌장 등 20여 년간 교육계에 종사했으며 미술가동맹 중앙 및 집행 위원으로 오랫동안 일했다.

월북 화가

분단 고착화 과정에서 특이한 용어가 태어났다. 그것은 월남 작가와 월북 작가라는 말이다. 월남 작가의 경우는 대부분이 유화가로서 이중섭, 윤중식, 장이석, 최영림, 한묵, 홍종명, 박항섭, 황염수, 황유엽, 박성환, 박창돈 등이다. 그러나 문제는 월북 화가이다. 이들은 타의 혹은 자의건(현재 정확한 내역은 확인할 수 없다) 북으로 간 화가들이 적지 않다는 점이다. 게다가 일제하에 역량 있는 화가들이 다수 끼어 있어 분단 미술계의 아픔을 더해 주었다. 월북 화가, 그것은 못난 민족이 식민지와 분단 그리고 전쟁을 겪으면서 흘린 잔재이기도 하다.

월북 화가는 이석호, 정종녀, 이팔찬, 이건영 같은 수묵 채색 화가도 있지만 역시 비중 있는 화가는 유화 부분으로 배운성, 김주경, 길진섭, 김용준, 정현웅, 김만형, 최재덕, 이쾌대, 이순종, 윤자선, 이해성, 임군홍, 엄도만, 한상익, 방덕천, 정온녀, 기웅, 박문원 같은 화가들이다. 월북 초기에는 따뜻한 대우를 받으며 새로운 작업 환경에 적응하는 한편 지도적 역할을 담당했다. 하지만 세월이 흘러가면서 주체 사상 같은 새로운 사회 체제에 호응을 하지 않아 도태된 작가도 있다. 각광을 받다가 평양에서 도태된 월북 화가 가운데 대표적 인물은 이쾌대이다.

「그늘의 노인」 장이석, 캔버스에 유채, 158×110센티미터, 1958년, 국립현대미술관 소장.

「**가을**」 이순종, 캔버스에 유채, 37×45센티미터, 1957년.(위)

「**자화상**」 한상익, 캔버스에 유채, 37×25센티미터, 1968년.(왼쪽)

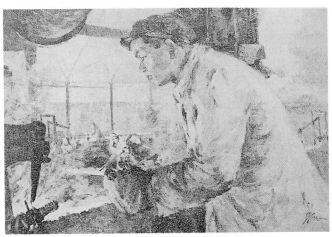

「추수」정온녀, 유화, 1955년.(맨 위)

「용해공」기웅, 1958년.(위)

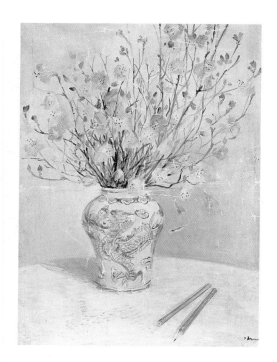

「**진달래**」박문원, 캔버스에
유채, 70×50센티미터, 1964
년, 개인 소장.

 20세기 한국 미술사에서도 결코 푸대접을 받을 수 없을 만큼 비중 있는
화가임에도, 그리고 전쟁 당시 포로 수용소에서 스스로 북을 택했던 화가
임에도 불구하고, 그는 오늘날 북의 미술가 명단에서는 삭제되어 있다. 종
파 논쟁을 거친 1960년대에 이르러 불행한 말로를 걸어야 했다. 한동안 이
쾌대는 월북 작가라고 남에서 금기의 작가로 잊혀진 이름이었다. 그러나
현재는 북에서도 잊혀진 이름이 되었다. 이렇듯 남과 북에서 이쾌대 같은
화가에게 부여한 수모는 분단에 따른 불행이기도 하다.
 이쾌대의 경우와는 달리 평양에서 그런대로 대우를 받으며 활동을 한
화가는 배운성, 정현웅, 길진섭, 김만형, 김주경, 최재덕, 정온녀 등이다.
평양에서 발행한『조선미술사 2』에 의한 판단 근거이다. 이 책에서는 이쾌
대라는 이름조차 언급이 되지 않은 반면 길진섭의 경우는 제1기(1945~
1953년, 평화적 건설 시기와 조국해방전쟁 시기), 제2기(1954~1966년, 전후

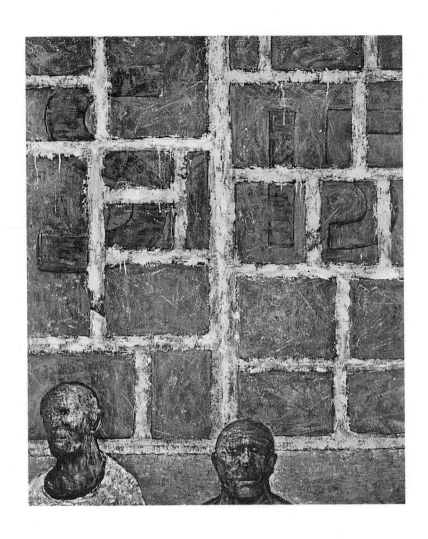

「**밀폐된 창고**」 조양규, 유화, 1957년, 일본 앙데팡당전 출품작.

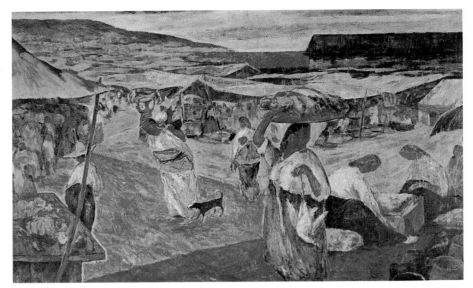

「시장소견(市場所見)」 박상옥, 캔버스에 유채, 105.5×169.7센티미터, 1957년, 호암미술관 소장.(위)

「밭갈이」 배운성, 판화, 14×24센티미터, 1955년.(아래)

인민 경제 복구 건설과 사회주의 기초 건설 시기)를 거쳐 제3기(1967~1982년, 사회주의 미술의 전면적 건설 시기)까지 주목받은 유일한 화가이다. 하기야 길진섭(1907~1975년)은 고향이 평양이며 그의 부친이 3·1민족해방운동시 민족 대표 33인 가운데 하나였던 길선주 목사라는 점과 같은 배경을 가지고 있으니 남한 출신 월북 화가와는 다소 경우가 다르다.

이로서 남한 출신 월북 화가의 종말은 화려하지 않게 마감했음을 짐작할 수 있다. 어떻든『조선력대미술가편람』등 새 자료에 의해 월북 화가의 내역을 간략하게나마 소개하면 다음과 같다.(그동안 의문 부호로 처리되었던 생몰 연대 등 처음 밝혀지는 연보도 있을 것이다. 특히 사망의 경우, 사망 일자까지 명기한다.)

배운성 (裵雲成, 1900~1978. 9. 20.)

서울 출생, 독일 레빈풍크미술학교 졸업(1923년), 국립미술종합대학 수학(1925년), 프라하 국제목판화전 입선(1934년), 파리 쇠르팡찌예화랑 개인전(1938년), 프랑스 국립미술협회 회원(1937년), 독일군의 파리 점령시 19년 만에 귀국(1941년), 서울 개인전(1944년), 홍익대학 미술학부장(1947년), 경주미술학교 명예 교장(1947년), 국전 추천 작가 및 심사 위원(1949년).

6·25 당시 부인과 월북, 평양미술대학 상급 교원(1951~1956년), 조선 미술출판사 전속 화가, 개인전(75점의 판화·수채화·조선화, 1961년), 출판화 및 판화 부분 교육에 종사, 50년간의 창작 생활로 약 3천여 점의 작품 제작, 인민 예술가.

김주경 (金周經, 1902~1981. 4. 1.)

충북 진천 출생, 동경미술학교 졸업한 뒤 귀국(1929년),『오지호·김주경 2인 화집』출판(1937년).

미술전문학교(평양미술대학 전신) 창설 및 교장(1947년), 문학 예술 축전(제1차 국가미술전람회) 1등상 수상(1947년), 북한 국장 및 국기 도안 제작 참여, 조선

「묘향산의 여름」 김주경, 유화, 1965년.(위)

「춤」 김용준, 조선화, 170×89센티미터, 1957년, 조선미술박물관 소장.(왼쪽)

미술가동맹 중앙위원(1954년), 50여 년 미술 활동, 반은 교육 사업 종사.

김용준(金瑢俊, 1904~1967. 11. 3.)

경북 대구 출생, 동경미술학교 서양화과 졸업(1931년) 목일회·녹향회·향토회 등 그룹 활동 참여, 수묵화 연구 시작(1938년), 동국대·서울대 교수(1950년).

제자 인솔하여 월북(1950년), 미술대학 교원(~1953년), 평양미술대학 조선화 강좌장(1956년~사망시), 저서 『조선 미술대요』(1947년), 『근원 수필』(1948년), 『단원 김홍도』 및 「조선화 기법」(1960년), 「조선화 채색법」(1962년) 등 집필.

길진섭(吉鎭燮, 1907~1975. 9. 7.)

평양(길선주 목사의 2남) 출생, 동경미술학교 서양화과 졸업(1932년), 목일회 등 참가, 개인전(평양, 1937년·1942년), 조선미술동맹 위원장(1947년), 조선 최고 인민회의 제1기 대의원(1948년), 월북 후 국립미술제작소 소장(1948년), 조선미술

「**풍작 이룬 청산리**」 길진섭·고봉철 합작, 유화, 1965년.

가동맹 회화분과 위원장(1952년), 조선미술가동맹 부위원장(1953~1963년), 중국·소련 여행(1954~1957년).

강호(姜湖, 1908~1984. 7. 3.)

경남 창원 출생, 빈곤 가정 출신, 독학. 프롤레타리아 예술동맹 참가(1927년), 동화극『자라 사신』·『소병정』(1928년) 등 무대 미술 담당, 영화『암로』(1928년), 『지하촌』(1931년) 등 연출,『우리 동무』사건 3년간 투옥 생활(1932년~), 조선일보 재직시 투옥 생활(1938~1942년), 해방 후 조선연극동맹 서기장(1945년).

박헌영 일파 비판 후 송영, 박세영 등과 월북(1946. 7.), 북조선연극동맹 서기장, 가극단 단장, 국립예술극장 총장, 조선화보사 사장, 평양연극영화대학·미술대학 무대미술학부장 및 강좌장, 저서『해방 전 우리나라 살림집과 생활 양식』(1980년),『해방 전 우리나라 옷 양식』(1981년) 출판.

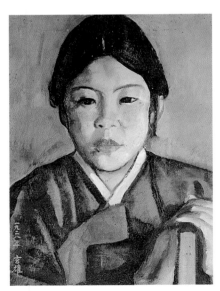

「인물」정현웅, 캔버스에 유채, 1928년, 유족 소장.

정현웅(鄭玄雄, 1911~1976. 7. 30.)

서울 출생, 경성제2고보 졸업(1929년), 일시 동경 유학, 동아일보 광고부 삽화 담당(1935년), 조선일보 삽화 담당, 조선미술건설본부 중앙위원회 서기장(1945년).

1·4 후퇴시 월북 후 미술제작소 회화부장(1951년), 물질문화유물보존위원회 제작부장(1951~1957년), 고구려 고분 벽화 모사 담당,『조선력대도안집』발행, 미술가동맹 출판화분과 위원장(1957년), 출판화·유화·아동화 분

야에서 조선화 창작 시도(1960
년대 중반), 임홍은과 2인전 개
최(1957년), 국제도서전람회 금
메달 수상.

**임군홍(林群鴻, 1912
～1979. 7. 30.)**
　서울 출생〔본명 수용(水龍)〕,
제10회 조선미전 입선(1931년),
녹과전 참여(1936년), 김혜일과
2인전 개최(중국, 1939년), 만주
에서 미술광고사 운영(1939년).
　해방 후 귀국 광고사 운영, 조
선미술가동맹 개성시 지부장
(전후～1961년), 유화에서 조선
화 분야로 전환(1970년대 초),

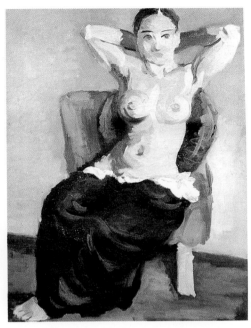

「**나부**」 임군홍, 캔버스에 유채, 90×71센티미터, 1936년,
개인 소장.

왕재산혁명박물관과 조국해방전쟁승리기념관 조선화 제작.

기웅(奇雄, 1912～1977. 10. 1.)
　경남 김해 출생, 중학 시절 김복진에게 사사, 조선미술가동맹 중앙위원(1957
년), 유화분과위원 피선(10년간 활동).

엄도만(嚴道晩, 1915～1971. 9. 3.)
　서울 출생, 서울 주교공립보통학교 졸업(1929년), 김종태 사사, 서화협전 입선
(1931년), 서울 동양옵셋인쇄회사 입사(화공, 1932년), 유한양행 미술부장(1936～
1939년), 녹과전 참가.

월북 후 조선미술제작소와 농민신문사에서 유화와 출판 미술 제작, 도서 장정·삽화·만화 특히 출판 미술 분야 종사.

이순종(李純鍾, 1915~1979. 11. 20.)
경북 대구 출생, 서울제1고보 졸업(1933년), 동경미술학교 졸업 후 귀국(1941년), 배재중학교 교원, 조선미술가동맹 중앙위원·미술교육분과 위원장(1945년), 평양미술대학 교수 등 교육계 종사 40년.

김만형(金晩炯, 1916~1984. 2. 8.)
경기도 개성 출생, 제국미술학교 졸업 후 귀국(1939년), 화신백화점·단양군

「풍경」 김만형, 캔버스에 유채, 22×33센티미터, 1938년, 개인 소장.

양정광산 등지에서 생활, 개인전(1940년, 1943년), 조선미술건설본부 선전미술대 제작부장(1945년), 조선미술동맹 서기장(1946년), 국립서울미술제작소 소장(1950년). 월북 후 중앙미술제작소 회화조각부장(1951년), 미술가동맹 평북도 지부장(1952년), 동맹의 회화분과 지도위원(1958년).

박문원(朴文遠, 1920~1973. 4. 28.)

서울 출생, 부친은 의사, 소설가 박태원의 동생, 제1고보·연희전문수학, 동경 제국대학 미학과 입학(1942년), 광복 후 귀국, 서울대 미학과 졸업(1946년).

해방 후 남로당 서울시 문화부 총무과장, 조선문화단체총련맹 조직부 부장, 조선미술가동맹 서기장·위원장, 조선미술박물관 연구사, 유화 제작 및 미술사 연구 논문 다수 발표.

이상의 월북 화가 가운데 그나마 인정을 받아 작가 인명 사전에라도 수록된 유화가의 면면을 살펴보았다. 월북 후의 행적 가운데 중요 사항만 간략히 소개했다. 작품 내역 등 예술 세계에 관한 부분은 생략했다. 다만 이곳에 누락된 화가는 이념 및 정치 투쟁에서의 탈락자거나 작가적 위상이 미미한 경우일 것이다. 그러나 이 같은 판단 근거는 아직 단언할 수 없다. 어디까지 현재 평양미술평단의 척도를 따랐기 때문이다.

이쾌대·윤자선의 누락, 특히 일본에서 북송선을 타고 평양에 간 조양규(曹良奎) 같은 경우의 행방불명은 분단 시대의 아픈 상징으로 남아 있다. 여기서 주목할 것은 우리의 바람직한 근대 미술 관계의 기술(記述)은 남북 통합 미술사에 기초해야 한다는 점일 것이다. 1960년대 중반 이후, 즉 주체 사상의 대두 이후의 조선화라든가 특히 월북 화가의 위상 등 좀더 상세히 규명될 사항이 적지 않다.

박수근 시대와 그 이후

　박수근(朴壽根, 1914~1965년)은 우리 근대 미술기의 대표적인 작가 가운데 한 명이다. 뿐만 아니라 대중적인 사랑도 독차지하고 있다. 현재 미술 시장에서도 그의 그림값이 최고로 비싸게 거래되고 있다.

　사실 생전의 그는 궁핍한 생활 속에서 참으로 남루하게 살았다. 가정의 파산과 불우한 젊은 시절, 그는 독학으로 자신의 예술 세계를 다졌다. 그것은 위대한 성취였다. 짧은 인생이었지만 그의 생애 마지막 10년 가량은 주옥 같은 명품의 제작기였다. 당시의 작가는 당시 미술계의 유일한(?) 무대였던 국전에서 낙선을 했으며 또 한쪽 눈까지 실명을 한 때였다. 국전에서 박수근의 작품을 낙선시킨 것은 당시 보수적이면서도 아카데미즘의 추종자들이 미술계를 장악하여 국전을 이권 다툼의 보루로 삼았기 때문이었다. 예컨대 1957년 박수근을 낙선시킨 국전 심사위원들은 도상봉, 이종우, 이병규, 박득순, 이마동, 박상옥, 김인승 등이었다. 그 밖에 서양화분과의 초대 작가로 대우받은 화가로는 박영선, 장발, 이병규, 조병덕, 김환기, 남관 등이었다. 대부분이 보수적 시각의 면면들이었다. 이들 세력에 의해 최고상(대통령상이란 이름으로)을 비롯 수상 작가들은 여인 좌상류이거나 현재는 작가 명단에서조차 누락된 무명 인사였다.

「행인」 박수근, 캔버스에 유채, 34.5×20.5센티미터, 1964년, 홍익대박물관 소장.

박수근은 냉대 속에서도 전업 화가로 꾸준히 그림을 그렸다. 궁핍과 독학으로 일군 그의 세계는 민족미의 구현에 우뚝 솟게 되었다. 표현 형식상 그의 특징은 무엇보다 우툴두툴한 표면 질감의 회색조 바탕, 그리고 배경을 생략한 채 거의 직선화되고 단순화된 선묘(線描)로 주제 의식을 첨예화시켰다. 그 같은 독특한 기법으로 시골 혹은 도시 변두리의 풍경, 촌부(村婦), 나목(裸木) 등을 그렸다. 그의 작품을 소재별로 분석해 보면 인물상이 과반수 이상을 차지한다. 물론 그 가운데 압도적인 비중은 아낙네들의 모습이다. 그 밖에 풍경과 나목이 엇비슷한 숫자를 보이고 있다.

박수근 세계의 특징은 다음과 같다. 우선 그의 세계에는 온전한 가족도가 없다. 대다수는 아낙네이며 어쩌다 어린아이들과 할아버지가 등장될 따름이다. 즉 작가 또래의 중년 남성이 부재한다. 가장의 결손이다. 6·25전쟁을 치른 뒤의 사회상을 염두에 둘 필요가 있다. 상처받은 세대들의 가족도이며 자화상이란 측면을 고려해야 한다는 뜻이다. 박수근 세계의 아낙네들은 결코 유한 부인이 아니다. 그들은 생활을 담보하고 있다. 대개 시장과 가정 사이에서 이동하고 있는 모습이다. 인고(忍苦)의 세월이 주요 분위기이다. 그렇기 때문인지 행상일지라도 거래의 모습은 보이지 않고 손님 등 누군가를 우두커니 기다리는 모습뿐이다. 강한 생활력의 소유자 그러나 궁핍함을 떨쳐 낼 수 없는 시절의 모습이다.

썰렁한 풍경은 나목에서 절정을 이룬다. 그의 나무는 무엇보다 겨울 풍경이며 심하게 전지(剪枝)되어 있다. 나뭇가지의 절단과 뒤틀림, 이 앙상한 모습은 시대 상황의 상징적 표상이다. 비록 나뭇잎 하나 허용하고 있지 못하지만 그 나무는 결코 죽은 나무는 아니다. 새 봄이 오면 온 몸이 푸른 잎으로 뒤덮힐 고목이기도 하다. 생명성의 상징이다. 이 같은 나목 아래로 어린아이의 손목을 잡고 귀가하는 아낙네의 모습, 이것이 박수근 그림의 전형적인 이미지이다.

박수근의 작품 전후 세대의 궁핍했던 사회상의 조형적 반영이다. 결코

박수근이란 화가를 토속적인 화가나 소박한 화가라고 부를 수 없다. 그는 전쟁의 상흔이 휘갈기고 간 사회의 궁핍한 시대상을 상징적으로 조형화시킨 우리 겨레의 민족 미술인이었다. 다만 다양한 소재와 또 그것의 다양한 표현 형식의 결여가 결격 사항으로 지적될 수는 있겠다. 하지만 박수근같이 우리의 정서와 현실을 개성적으로 작품화한 화가도 드물어 상대적으로 그에 대한 평가가 고득점이기 마련이었다.

박수근 시대 이후의 한국 미술계는 보다 본격적인 전문가 시대로 돌입한다. 이 같은 지적은 화가의 입문 단계에서부터 작가 활동 그리고 사후 평가에 이르기까지 본격적이면서 구체화되기 시작했다는 뜻이다. 무엇보다 미술계의 양적 팽창이 두드러진 현상이다. 숱한 미술 교육 기관의 신설 그리고 해외유학생 등 미술학도, 개인전을 비롯 각종 전람회의 급증 같은 것이 그것이다. 뿐만 아니라 미술 시장의 형성과 수집가의 대두 그리고 미술관 문화의 전개 같은 새로운 현상이 뒤따랐다.

박수근 시대 이후의 작가들은 이제 전업 작가로서 윤택한 생활을 영위하는 작가의 숫자가 제법 많아졌으며 그 가운데 대중적 스타 반열에까지 오른 경우도 있다. 활동 무대도 이제 국내에만 국한되지 않고 국제 무대도 점차 가까워지기 시작했다. 1960년에서 1970년대는 국전의 득세 속에서도 현대 미술 운동이라고 불려진 일군의 움직임도 자리를 잡았다. 대개 추상 미술 옹호자들에 의해 전개된 새 바람은 1970년대 이른바 단색 회화 바람이 크게 일 정도로 세력화되기도 했다. 물론 개중에는 갖가지의 병폐도 남발되어 1980년대 민중 미술 운동 바람에 의해 새롭게 정리되는 부분도 제법 많았다.

작품 감상의 몇 가지 예

「산과 강이 있는 풍경」 김관호, 1916년.

　1910년대 미술계의 신성(新星)이었던 김관호. 일본 문전의 특선작 「해질녘」(1916년)의 작가. 국내 최초의 유화 개인전 개최 작가. 하지만 그는 삭성회 활동 귀국 10년 무렵부터 미술계와 멀어져 갔다. 폐인. 그가 가까스로 재기한 것은 전쟁이 끝나고 그의 나이 환갑이 넘은 말년에서야 가능했다. 말년 5년 가량 붓을 다시 잡았다. 역시 젊었을 때처럼 평양 지역의 풍경이 주요 소재였다.

　선구자 김관호, 하지만 그의 초기 작품은 국내에 전해지는 것이 없다. 그의 모교 동경미술학교에 겨우 「해질녘」과 「자화상」이 전해지고 있을 따름이다. 이 같은 사실은 참으로 우리들의 가슴을 아프게 한다. 근대 미술의 발굴 작업의 중요성을 실감케 한다. 김관호의 체취를 느끼기 위하여 국내외의 여러 현장을 답사했다. 이러한 노력의 결과로 근래 김관호의 작품을 일본에서 발굴할 수 있었다. 미술학교의 짝꿍이었던 일본인 친구의 유족이 보관하고 있었던 '보물'이었다. 「정자가 있는 풍경」 등과 함께 햇빛을 본 「산과 강이 있는 풍경」은 이렇게 하여 환생되었다. 이 작품은 소품(4호)

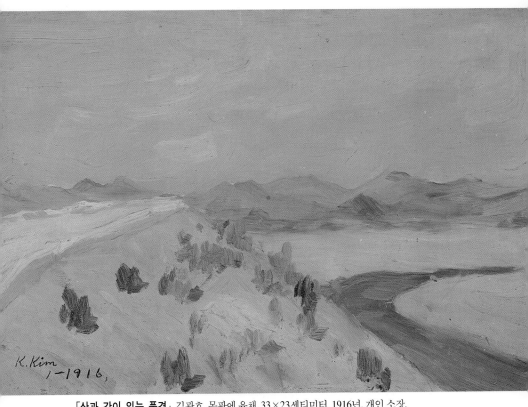

「산과 강이 있는 풍경」 김관호, 목판에 유채, 33×23센티미터, 1916년, 개인 소장.

임에도 불구하고 경쾌한 리듬과 명랑하면서도 짜임새가 있는 분위기를 보이고 있다. 화면을 하늘과 산의 능선으로 양분한 마을 근경의 언덕에 듬성듬성 자리한 꽃나무와 아래쪽에 푸르른 강물이 돌아가고 있는 풍경이다.

　이 작품에서 인상적인 것은 작가의 서명이다. 'K. Kim 1–1916' 이란 그의 서명은 '1916년 1월 김관호 그리다' 와 같은 문맥으로 읽혀진다.

1916년 1월이면 작가는 5년 과정의 미술학교를 마치고 3월 말의 졸업식을 앞둔 휴지 기간이었다. 이때 작가는 모처럼 한가롭게 지방 여행을 간 듯하다. 따사한 어느 지역에서 작가는 홀가분한 기분으로 즉석 스케치를 했다. 때문에 이 그림은 즉흥적인 흥취가 스며 있다.

「해질녘」처럼 학교의 실기실에서 점수 따기 위해 심각한 상태에서 고심참담 제작한 것이 아니다. 이 홀가분한 마음, 이 그림에서 주목되는 중요 사항이다. 그렇기 때문에 간략히 집약된 풍경에 온화한 색상 그리고 절제된 언어, 이 그림의 맛은 이렇듯 조선시대 선비들의 정갈한 문인화를 보는 듯한 그 고결한 정신성에서 찾아진다. 참고로 서명 방식의 K. Kim은 그의 「해질녘」도 마찬가지이며 1923년 제2회 조선미전의 입선작 「호수」도 마찬가지였다. 따라서 「호수」는 여지껏 1923년 작으로 알려져 왔으나 도판을 정밀 분석해 본 결과 1915년 즉 작가가 학생 시절에 동경에서 제작한 작품임을 확인케 했다.

김관호 연구 수준, 우리 근대 미술의 수준을 알려 준다. 아직 초보 단계인 현단계의 수준에서 웅비하라고 지시하는 것 같다. (윤범모, 「1910년대 화단의 별·김관호」, 『월간 미술』, 1995. 5. 참조.)

「화녕전 작약」 나혜석, 1935년경.

나혜석의 일생 가운데 하나의 분기점은 이혼이다. 유럽 여행시 파리에서 최린과의 염문에 따른 결과이다. 속된 말로 '잘 나가던 공주' 는 드디어 추락하기 시작했다. 남편(김우영 변호사)으로부터의 추방, 그리하여 거리를 헤매게 된 35세의 여성(1931년). 나혜석의 몰락은 근대 미술기의 전무후무한 여성 화가의 최대 사건이기도 했다.

드디어 그는 고해 성사를 했다. 「이혼 고백서」(1934년, 『삼천리』 발표.)가

「**화녕전 작약**」 나혜석, 목판에 유채, 33×23.5센티미터, 1935년경, 호암미술관 소장.

그것이다. 이 고백서는 남성 본위 사회에 도전한 한 선각 여성의 대담한 선전 포고였다. 조선 남성, 자신들은 정조 관념이 없으면서 부인이나 일반여성에게만 정조를 지키라고 한다면서 공박했다. 고백서는 충격적인 내용이었다. 오늘날 음미해 보아도 과격한 부분이 없지 않은데 봉건 잔재가 만연되었던 발표 당시의 사회 상황을 생각할 때 특히 그렇다. 파리에서 최린으로부터 여중호걸(女中豪傑)이라고 칭찬받았다는 나혜석, 그가 깨뜨리기에는 세상의 장벽이 너무나 두터웠다.

남성들한테 버림받은 나혜석은 드디어 최린을 상대로 불법 행위에 대한 손해 배상 청구를 했다. 청구한 위자료의 금액은 1만 2천 원이었다. 그러나 흥미로운 것은 두 사람 사이의 관계였다. 제소장은 파리에서의 관계가 구체적으로 명기되었으며 특히 '유혹에 끌리어 수십 회 정조를 유린당하였다'는 내용까지 밝혔다. 이 같은 정조 유린 손해 배상 청구의 소장은 당시 동아일보(1934. 9. 20.)에 대서 특필되어 세상을 놀라게 했다.

하지만 나혜석은 몰락의 길로만 떨어졌다. 1935년 그는 피곤한 육신을 이끌고 고향인 수원의 서호성(西湖城) 밖에 3칸 초당을 짓고 이주했다. 은둔 생활은 병든 몸의 치료에 어쩔 수 없는 선택이었다. 그림도 그랬다. 같은 해 10월에 서울에서 개인전을 개최했다. 소품 2백여 점이 선보였다. 소품 2백여 점, 그것은 본격적인 작품 발표전이라기보다 다분히 수익을 위한 그림 판매전이었다. 그러나 사회로부터 '낙인' 찍힌 '버림받은 여인'의 작품은 별다른 호응을 얻지 못했다. 불행의 연장은 이렇게 계속 이어지고 있었다.

「화녕전 작약」은 수원 낙향 이후 제작한 작품으로 추정된다. 화녕전(華寧殿)은 수원 정조(正祖) 대왕의 사당이다. 하지만 이 건물과 담장 그리고 붉은색의 문이 차지하고 있는 만큼 화면의 하단부는 만개한 작약으로 가득 차 있다. 속도감 있게 처리한 붓놀림과 명랑한 색채 구사가 돋보이는 작품이다. 아마 작가는 현장에서 빠른 시간 내에 완성한 듯 작위성이 별로 보

이지 않는다. 일부러 꾸미려고 하지 않은 풍광이다. 작가의 기량이 엿보이게 한다.

현재 나혜석의 유존작은 극소수에 불과하다. 조선미전의 출품작은 비교적 아카데미즘 계열의 탄탄한 화면 구성을 보여 주고 있다. 그러나 현존 그의 작품 가운데는 진위가 의심스러울 정도로 수준이 떨어지는 것도 화집에 수록되어 있다.

「뒷골목」 서동진, 1932년.

서동진(徐東辰, 1900~1970년)은 대구 출생으로 1920년에서 1930년대의 대구 화단에서 비중 있는 화가였다. 그는 1927년 대구에서 수채화 개인전을 개최했다. 대단한 반향을 얻었다. 다음해에 또다시 수채화 개인전을 열었다. 한때 대구가 수채화의 도시처럼 수채화가 융성했던 것은 서동진의 역할과 관계가 있다. 물론 수채화는 미술학도의 입문 단계에서 필히 거치는 학습 과목이기도 하다. 미술학도치고 수채화 붓을 잡고 묘사 훈련을 받지 않는 이는 드물 것이다. 수채화는 초심자의 학습용일 따름일까.

오늘날 대다수의 사람들은 수채화라는 장르에 대하여 높게 평가하지 않고 있다. 수채화는 연습용이기 때문에……. 하지만 수채화같이 멋있는 장르도 많지 않다. 다만 역량 있는 수채화가가 드물 따름이다. 이것이 문제라면 문제다. 1920년대에 수채화 전문화가로 활동했던 서동진의 존재는 이런 의미에서 각별하다.

1930년대 전반부의 대구 화단은 향토회로 대표된다. 이 집단의 주역 가운데 하나는 서동진이었다. 물론 이인성의 열성적인 참여도 소홀히 할 수 없다. 그러나 이인성이란 존재, 그 뒤에는 서동진이 있기에 빛이 날 수 있었다. 서동진은 대구미술사라는 인쇄소 겸 상업 미술 취급업소를 운영했

「**뒷골목**」서동진, 종이에 수채, 49×62센티미터, 1932년, 개인 소장, 제11회 조선미전 출품작.

다. 일종의 대구 미술의 보급창이었다.

　여기에 빈곤 가문 출신의 이인성이 보금자리를 틀었다. 초등학교를 가까스로 졸업하고 이내 서동진의 문하로 들어왔기 때문이다. 그리고 곧장 중앙 화단에 입문했다. 제8회 조선미전에 입선한 것이 그것이다. 이인성의 나이 17세였다. 입선작인 수채화는 서동진의 그늘임을 씻어 내지 못했다. 뒤에 이인성은 수채화보다 유화 분야에서 두각을 나타냈다.

　서동진 문하에는 또 다른 화가가 있다. 김용조(金龍祚, 1916~1944년)는 그야말로 빈농의 극빈 가정 출신으로 참으로 어렵게 화가의 길로 들어섰다. 그 역시 이인성처럼 초등학교를 졸업한 뒤 이내 대구미술사에 입문했다.

이어 조선미전에 등단했다. 16세라는 어린 나이였다. 꾸준히 화가 생활을 했다. 그러나 결핵은 28세의 요절 화가 한 명을 추가시켰다. 현재 그의 작품은 극소수만 전해지고 있을 따름이다.

서동진은 28세(김용조의 요절 나이와 같은 점이 특이하다)에 조선미전에 「역부근」이란 수채화가 입선되었으며 같은 해 두 번째의 개인전을 개최했다. 제자들보다 뒤늦은 출발이다. 하지만 70평생을 살았지만 생애의 후반부는 국회의원 등 정치가로 살았다. 때문에 그의 화명은 널리 알려져 있지 않다. 그가 남긴 유작들은 아직도 그의 유족들에 의해 상당량이 보존되어 있다.

여기의 「뒷골목」은 제11회(1932년) 조선미전의 입선작이다. 「역구내」 등의 작품에 비하면 한결 짜임새가 있으며 특히 수채화의 맛이 듬뿍 담겨 있다. 그림의 내용은 대구의 어느 뒷골목으로 목조 가옥과 전신주, 가로수 그리고 행인이 있는 풍경이다. 한마디로 도회 풍경이다. 수채화라는 새로운 표현 매체는 이렇듯 수묵화의 농촌 풍경보다 도회 풍경이 많았다. 그럼에도 수묵화나 수채화 역시 물로 먹이나 물감을 풀어 사용한다는 특성이 있다. 즉 유화의 동물성적인 성질보다 식물성적인 물의 의미가 한결 돋보이는 표현 매체라는 점이다.

투명 수채는 붓의 필세와 물감의 번지기 등이 수묵의 성격과 흡사하여, 수묵화에 익숙한 우리 겨레에게 수채화 역시 그렇게 거부 반응이 없이 정착되었던 듯하다.

여기 「뒷골목」도 수채화가 정착되는 초기 단계의 한 예로써 좋은 자료가 되고 있다. 사실 화면 구도나 대상의 묘사력 등 여러 부분에서 작가의 탁월한 기량을 보기가 쉽지 않다. 하지만 화면을 대각선으로 분할하여 여백과 악센트 등 아카데미즘의 교과서적인 형상법으로 완성한 그림이다. 그러면서도 소극적인 자세이긴 하지만 수채화의 맛을 느끼게 하는 '족보'가 분명한 기준작이란 점에서 주목을 요하고 있다.

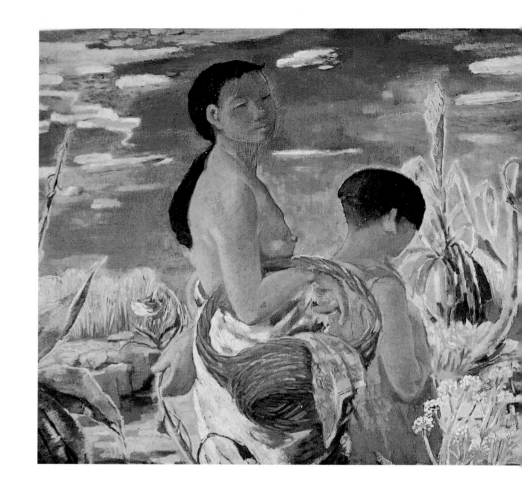

「가을의 어느 날」 이인성, 1934년.

　하늘은 파랗다. 흰구름 몇 조각이 적당한 간격으로 떠돌고 있다. 과연 우리나라의 청명한 가을 하늘이다. 하늘의 푸르름에 반하여 땅은 황토색이다. 하지만 황토색의 대지에는 식물들이 적당히 배치되어 있다. 그렇다. 이인성의 「가을의 어느 날」은 동원된 소재들이 적당히 배치되어 있다. 그

「가을의 어느 날」 이인성, 캔버스에 유채, 97×162센티미터, 1934년, 호암미술관 소장, 제13회 조선미전 특선작.

것은 인공의 대지이다. 이인성식의 정원이요 혹은 들판이다. 이름은 정확히 밝혀 내기 쉽지 않은 각종 식물들이 제각기 배치되어 있다.

각자의 자태 역시 특이하다. 거대한 무용 발표회 같다. 식물들의 동작은 무용수의 춤 동작 같다. 그것도 상호 호흡을 맞춘 경쾌한 리듬의 율동과 같다. 직립과 좌로 구부린 것, 우로 구부린 것, 그리고 키가 큰 것과 작은 것, 군무(群舞)와 독무(獨舞), 식물들은 각자의 모습을 뽐내고 있지만 결과적으로는 전체적인 조화 속에서 개성을 발휘하고 있다. 그런데 제일 키가 큰 해바라기는 풀이 죽어 고개를 숙이고 있다. 싱싱하던 잎도 쇠잔해 있고 노란색 얼굴도 말라 비틀어져 있다. 가을이다. 가을 풍경치고는 무엇인가 상실된 분위기다.

쓰러져 가는 애상조의 들녘에 웬 처녀인가. 그는 싱싱하다. 황토색을 동경했는지 피부색조차 건강미를 자랑하고 있다. 분명 그 처녀는 자신의 몸매를 자랑하고 있다. 상반신을 벗어제친 알몸이기 때문이다. 기다랗게 등으로 흘러내린 검은 머리카락과 소담한 유방 그리고 오른손에 들려 있는 대바구니. 하지만 처녀의 표정은 다소 우울하다. 그의 얼굴은 약간 비껴 그림 밖의 관객을 물끄러미 보고 있다.

처녀 앞의 단발머리 소녀는 정면의 땅바닥을 주시하고 있다. 소매 없는 원피스의 옆모습만 보이고 있다. 이들의 옷차림은 의심할 것 없는 여름 차림이다. 그러나 배경은 가을이다. 어떻게 해서 같은 화면 안에서조차 계절 감각을 통일시키지 않았을까. 게다가 아무리 식민지 시대가 헐벗고 굶주렸다 해도 다 큰 처녀가 상반신을 벗어제친 채 외출할 수 있었겠는가. 사실 정신의 누락이다. 작가는 자신의 이야기를 이렇게 조립하고 배치했다. 거기엔 계절 감각은 물론 시대 의식이나 현실성조차 담보하지 않았다.

그렇기 때문에 조선 향토색 논의의 대표적 작품으로 거론되는 이 작품에서 향토색의 실체를 어림잡게 된다. 뿐만 아니라 반라(半裸)의 처녀가 폴 고갱의 「모성애」에 나오는 여성과 흡사한 점도 흥미롭다. 고갱은 문명의 도시 파리에서 원시림의 타히티로 탈출(혹은 도피)한 화가이지 않은가. 고갱의 타히티 여성을 통해 얻은 강한 생명성을 이인성은 눈여겨 보았음 직하다. 아쉬운 것은 과연 「가을의 어느 날」이 1930년대 식민지 조국의 참모습일까 하는 의구심이다. 향토색 논의의 이율 배반성을 감지하게도 한다. 이인성은 「경주 산곡에서」(1935년)라는 작품에서 보다 본격적인 향토성을 담은 그림을 그렸다. 첨성대가 멀리 보이는 들판에 소년과 짙은 색의 황토가 강조된 작품이었다. 당시 조선미전에서 최고상인 창덕궁상을 받았던 작품이었다.

「사과나무밭」 오지호, 1937년.

『오지호·김주경 2인 화집』(1938년). 오늘날은 이 원색 화집조차 희귀본이 되어 쉽게 볼 수 없다. 하물며 이 화집에 수록된 원작은 더더욱 보기가 힘들다. 역시 1차 자료의 산일(散佚)이 우리 근대 미술의 연구와 감상에 최대의 적임을 확인케 한다.

「**사과나무밭**」오지호, 캔버스에 유채, 72.6×90.6센티미터, 1937년, 호암미술관 소장.

오지호의 경우, 불행중 다행인지 화집에 수록된 작품 가운데 「처의 상」, 「남향집」과 함께 「사과나무밭〔林檎園〕」이 남아 있다. 이들 작품은 작가가 치열하게 예술혼과 싸우면서 자기 세계를 구축하던 무렵의 실체라는 점에서 주목을 끈다. 특히 인상주의를 선호하면서 빛과 색채의 중요성을 깊이 인식하던 때였다. 게다가 섬나라인 일본의 풍광도 맑은 날씨의 우리 자연과의 상이점을 갈파하고 일본 미술과의 차별성을 강조할 때였다. 이 같은 오지호 세계를 여실히 반영해 주고 있는 작품이 바로 이 「사과나무밭」이다.

이 작품은 사과나무 과수원 안에서 나무들의 자태를 화면 가득히 묘사한 것이다. 섬세한 필치와 감각적인 색채 그리고 견고한 구성이 돋보인다. 단순한 소재의 단순한 표현 방식임에도 불구하고 그림 보는 맛과 기쁨을 은은히 전해 주고 있다. 대상을 조형화시킴에 있어 작가의 고뇌와 표현 역량이 탁월했음을 감지하게 한다. 사실 김주경의 기록에 의하면 당시의 오지호는 연중 자연의 변천 과정이 중요한 관찰 대상이 되어 수첩에 자세히 기록하며 연구했다고 한다.

예컨대 '3월에 접어들면서부터 나뭇잎이 암록색을 띠는 시기와 새싹이 트는 일자와 노란꽃과 진달래꽃이 피는 일자, 복숭아꽃과 매화꽃이 피는 일자, 신록과 성록, 입추절, 홍엽절, 낙엽절, 이 모든 기록이 마치 자전형(字典型)을 이루었다.' 이 같은 오지호의 자연 관찰 태도는 김주경에게 '늦잠을 깨워 주는 경고의 종'이기도 했다. 오지호는 「사과나무밭」에 빛의 약동, 색의 환희, 자연에 대한 감격을 듬뿍 담았다. 섬세함은 그의 육성으로도 확인된다. 그의 제작 노트를 옮겨 본다.

5월 5일. 토요일은 그리기에 꽃이 좀 부족한 듯하더니 일요일에는 만개가 되고 월요일에는 벌써 지기 시작하였다. 봄에 피는 과수꽃으로는 제일 늦게 피고 또 일찍 지는 것이 이 꽃이다. 복숭아꽃도 일주일은 가기

에 이 꽃도 좀더 있으려니 하고 있다가 그만 놓쳐버린 것이 작년 봄의 일이다. 이곳을 지날 적마다 꽃봉오리의 변화에 주의해 오다가 꽃이 막 피기 시작하면서 나도 그리기 시작하였다. 5월의 햇볕은 상당히 강렬하였고 그리는 도중에 꽃은 자꾸 피었다. 웽웽거리는 벌들과 더불어 아침부터 석양까지 이 임금원(林檎園)에서 사흘을 지냈다. 그리고 이 그림이 거의 완성되면서 꽃도 지기 시작하였다.

오지호의 예술가적 태도와 제작 과정의 추이가 실감나게 밝혀져 있다. 「사과나무밭」은 사과나무꽃의 변화 과정을 세밀하게 관찰하고 그것을 표현하기 위해 짧은 붓질과 또 그것의 리드미컬한 율동, 차분한 보색 대비와 색채 분할 등에서 자연과 생명에의 찬사가 담겨 있다. 이렇듯 작가는 우리 자연에의 예찬이 작가적 기본 자세임을 재확인시킨다.

「여인」 구본웅, 1935년경.

구본웅(具本雄, 1906~1953년)은 꼽추 화가였다. 그는 등에 붙은 혹을 하나의 멍에처럼 지고 다니면서 1930년대 화단의 이채를 이루었다. 스무 살 무렵의 그는 김복진에게 조소 예술을 공부했다. 조선미전에 두상 작품으로 입선까지 했다. 하지만 1930년대 일본의 태평양미술학교를 졸업하고 귀국한 뒤 개인전 등의 활동으로 자신의 예술가적 입지를 넓혔다. 목일회나 백만회 같은 그룹에 참여하기도 했다. 또한 가업인 인쇄·출판사의 운영 관계로 문인들과도 친교가 두터웠다. 구인회의 동인지 『시와 소설』 같은 것도 발행했다.

구본웅과 이상(李箱)의 우정은 유명하다. 난장이 화가와 껑다리 시인이 함께 걸어가면 동네 꼬마들이 뒤를 따라다녔다. 꼬마들은 '곡마단 왔다'

고 괜히 즐거워하곤 했다.

　이상은 독특한 문학 세계로 우리 문학사에 한 금자탑을 쌓았다. 하지만 한때 그 역시 그림을 그렸다. 1931년의 조선미전에 자화상을 출품하여 입선한 경력까지 있다. 구본웅은 「우인상」(1930년대, 국립현대미술관 소장)을 그렸다. 이상의 초상화로 알려졌다. 면도를 하지 않고 파이프를 물고 있는 얼굴, 지식인의 고뇌가 담겨 있는 초상화이다. 활달한 필치로 모델의 내면 세계까지 짐작하게 한다.

　구본웅의 활달한 필치의 작품은 「여인」에서 압권을 이룬다. 산발한 머리. 두 손은 그 머리카락을 만지고 있다. 상반신, 그러나 알몸이다. 풍만한 유방이 강한 얼굴 표정과 함께 압도한다. 두려움 없는 경쾌한 필치로 작가는 한 여인의 모습을 개성적으로 형상화했다. 제목은 그냥 여인이라고 했지만 사실 광녀(狂女)라고 부르고 싶은 충동을 지울 수 없다. 그만큼 여성적 단정함이라든가 아카데미즘의 교과서적 표현 방식에서 벗어나 있기 때문이다. 여성 모델 역시 다소곳이 앉아 있는 정태상이어야 했다. 같은 값이면 포즈도 없고 표정도 없어야 했다. 그러나 구본웅의 이 작품은 기왕의 규범에서 일탈되어 자유를 구가하고 있다. 야수파니 표현주의니 하는 유럽의 특정 사조로 묶어 버리고 싶지 않은 작가의 분방한 조형 욕구가 주목을 끈다. 여인은 벗고 있다. 그리고 강한 몸 동작으로 자신의 존재를 표지하고 있다. 그 희구하고 있는 표정, 눈동자의 깊이가 느껴진다.

　작가는 이 같은 여인을 묘사해 내면서 격식을 무시했다. 인체의 기저색으로 빨간색을 선택했다. 때문에 더욱 강렬한 느낌을 자아낸다. 배경의 한 구석은 파란색으로 그리고 윤곽선을 검은색으로 강한 대비 효과를 노렸다. 참으로 보기가 시원한 작품이다. 김관호가 「해질녘」을 그린 지 약 20년의 세월이 경과한 지점에서 유화 표현의 육화된 한 걸작이 탄생되었다. 그러나 구본웅의 유존작 가운데는 태작도 적지 않아 이 「여인」의 명성에 부담을 주고 있다.

「**여인**」 구본웅, 캔버스에 유채, 49.5×38센티미터, 1935년, 국립현대미술관 소장.

「**무녀도**」 김중현, 캔버스에 유채, 42×49센티미터, 1941년, 국립현대미술관 소장.

「무녀도」 김중현, 1941년.

　김중현(金重鉉, 1901~1953년). 그처럼 궁핍한 가정에 태어나서 고생 끝
에 화업을 이룬 작가도 있을까. 미술 교육은커녕 일반 교육의 혜택도 받지
못한 사람. 어려서부터 생업의 현장에서 잔뼈를 굵혀야 했던 불우 청소년.
그가 택할 수 있었던 생업은 전차 검표원, 상점 점원, 일본인 가정의 머슴
살이 같은 것일 수밖에 없었다. 가난은 그의 학교였다. 그 같은 궁핍 속에
서 김중현은 자신만의 예술에 대한 성(城)을 높게 쌓기 시작했다.
　1925년경 조선미전의 입선을 필두로 매년 참여했다. 학벌이나 인맥이
없었던 그로서 선택할 수 있는 마당은 그나마 조선미전밖에 없었다. 조선

「**농악**」 김중현, 캔버스에 유채, 72×90센티미터, 1941년, 호암미술관 소장.

미전의 매년 참가. 그것도 쉬운 일은 아니었다. 심사를 받아야 하는 공모전이었기 때문이다.

　여기서 그는 5점의 특선작을 포함 모두 29점의 작품을 선보였다. 풍경, 정물, 인물 등 다양한 소재였다. 하지만 그의 세계는 민중의 삶이 중요한 골간을 이루었다. 유화 부분만이 그의 세계만도 아니었다. 그는 이른바 동양화부에도 출품했다. 제15회(1936년)의 조선미전에서 김중현은 「춘양(春陽)」이란 작품과 함께 유화 「농촌 소녀」를 출품하여 동시에 특선을 차지했다. 이렇듯 조선미전의 동·서양화부에 함께 입선하기도 쉽지 않은 판국에 동시 특선이란 '사건'은 특이한 일이었다. 김중현의 재능을 짐작케 하는 일화이기도 하다.

김중현의 세계는 당대 현실 속의 삶이었다. 특히 사회 하층 계급의 일상 생활이 진솔하게 형상화되었다. 그의 그림 속에서는 요염한 미인이나 귀족 취향의 유한 계층이 보이지 않는다. 그는 가난하면서도 성실하게 살아가는 무명의 서민들을 즐겨 그렸다. 주막에서 막걸리를 마시는 촌로들이나 가사에 전념하고 있는 아낙네들의 모습이 참으로 자연스럽게 형상화되었다. 김중현만큼 식민지 시대의 민중상을 즐겨 화면에 담은 화가가 또 있을까.

오늘날 불행한 것은 그의 작품이 별로 없다는 점이다. 전해지는 유화라고 해봐야 한 손가락으로 헤아릴 정도이다. 역시 우리 근대 미술사 속의 커다란 불행이지 않을 수 없다.

그의 작품으로 잘 알려진 것은 「농악」과 「무녀도」이다. 앞의 작품은 농악대들이 신명으로 한 판 벌이고 있는 모습이다. 역동적이면서 농경 사회의 전통이 무르녹은 작품이다. 「무녀도」 역시 전통 사회에서 쉽게 볼 수 있었던 굿하는 모습이다.

부채를 펼쳐 든 무녀를 중심으로 좌우에 피리를 불거나 장고를 치는 악사들 그리고 배경엔 제단과 무속화가 있다. 화면의 우측 하단 제일 앞에는 관객으로 어린 남녀가 앉아 있다. 얼굴 묘사는 대범하게 처리하였지만 전체적인 묘사와 구성은 밀도가 있다. 특히 청·적·황·백 등의 원색이 상호 배척하는 무리도 없이 절묘하게 조화를 이루고 있어 전통 무속화의 특징이 되살아난 듯한 느낌을 준다.

이 작품은 한국인의 전통과 정서를 기본으로 하여 제작된 작품이란 점에서 의의가 깊다. 특히 일제 식민지하에서 이 같은 민족색을 내세웠다는 점에서도 놀라움을 안겨 주는 작품이기도 하다. 이는 김중현이 일본 유학 등 당시 식민지의 제도 교육과 거리가 멀었던 점과 자수 성가로 자신의 독자적 세계를 삶의 현장 속에서 이룩했기 때문에 가능한 쾌거가 아닌가 짐작된다.

「군상 Ⅳ」 이쾌대, 1948년.

참으로 놀라운 그림이다. 우리 근대 유화의 역사에서 이와 같은 그림은 일찍이 없었다. 형식과 내용에서 가히 독보적이다. 이쾌대의 「군상」 시리즈는 우리 유화의 역사를 한 단계 끌어올렸다. 무엇보다 전쟁 이전의 이 같은 대작의 캔버스 그림이 남아 있다는 점이 소중할 따름이다. 규모 면에서 크다는 점만이 소중한 것이 아니다. 그림의 내용이나 그것의 표현 방식 또한 크다는 인상이다. 무엇보다 이 그림은 보는 이를 압도한다. 그것은 일종의 경악에 가깝다. 한마디로 놀라운 일이다.

이쾌대는 광복의 희열을 화면에 담았다. 「군상 Ⅰ」은 그래서 해방 고지(解放告知)이다. 고통을 딛고 희망의 미래가 예시된 작품이다. 탄탄한 인물 묘사 실력이 유감없이 발휘되어 있다. 이 같은 「군상」 시리즈는 Ⅳ번에서 절정을 이루었다. 청장년 층의 인물이 군집되어 주제 의식을 제고시키고 있다. 화면을 대각선으로 중심축을 이루고 인물이 하나의 행렬처럼 一자(字) 형을 띠고 있다. 그림을 바라보는 입장에서 오른쪽 화면 아랫부분의 고통스런 어둠 부분에서 시선이 왼쪽으로 이동하게 구성되어 있다. 왼쪽 끝의 인물들은 화면의 밖을 응시하고 있다. 희망찬 미래를 맞이하려는 표정이다.

「군상 Ⅳ」는 서사적 구도로 이야기가 내재해 있다. 어둠에서 밝음으로, 고통에서 즐거움으로, 갈등에서 평화로. 이 그림은 참으로 특이한 경우의 그림이다. 화면에 등장된 인물 30여 명의 포즈나 시선이 제각각 상이하다. 때문에 등장 인물이 30여 명에 불과하지만 엄청난 숫자의 군중이 운집해 있는 것 같은 느낌을 갖게 한다. 다양한 포즈는 이 그림을 그만큼 생동감 있게 한다. 역시 작가의 표현 역량이 탁월하다는 의미일 것이다. 특히 인체 묘사의 치밀성이라든가 사실적 표현 방식이 그렇다. 언뜻 서양의 명화가 연상되나 인물들은 한국인임에 틀림없다.

「군상 Ⅳ」 이쾌대, 캔버스에
유채, 177×216센티미터,
1948년, 개인 소장.

다만 이 군상을 나체로 표현한 것이 특이하다. 인간의 원초적 존재 의의를 부각시키려 했는지 모르겠다. 허위 의식의 배제라는 차원에서. 그림 속에는 탐욕과 갈등, 싸움과 슬픔이 담겨 있다. 오른쪽 아랫부분을 보자. 슬픈 표정의 여인이 있고 좌우에 어린아이가 있다. 특히 어린아이의 공포에 찬 표정이 인상적이다. 여인의 옆에 엎드린 남자, 그는 땅바닥에 흩어진 물건들을 바라보며 무엇인가 찾고 있다. 그의 손 옆에는 깨진 그릇이 뒹굴고 있다. 그런데 놀라운 것은 그 뒤의 싸우는 사람들이다. 대머리의 흉악한 사나이는 한 젊은이의 몸을 포악하게 물어뜯고 있다. 탐욕이요, 갈등이다. 지옥의 단면이다. 땅바닥에 넘어진 여성 뒤로는 아예 폭력의 현장이다. 한 사나이가 커다란 돌덩이를 들어올리고 땅바닥을 향하여 내리치려는 모습이다. 이를 말리려는 듯한 인물이 옆에 있다. 오른쪽의 도입부는 이렇듯 어둠의 상징이 표현되었다.

화면 중앙에는 얇은 천을 감싼 나신의 여성이 한 남성의 품에 안겨 널부러져 있다. 그리고 무엇인가 응시하는 표정의 사람들. 그 가운데 정면을 응시하는 남성의 표정이 듬직하다. 이 같은 응시는 왼쪽 끝의 인물들에게 더욱 분명해졌다. 그들은 전진하는 자세로 전면을 응시하면서 나아가고 있다. 미래의 상징이다.

이쾌대의 「군상Ⅳ」는 탁월한 인물화이다. 근대 유화의 한 절정을 보여주는 대작이다. 메시지가 담겨 있는 작품이란 점에서도 소중하다. 시대 상황이 상징적으로 함축되었다는 점에서도 더욱 그렇다.

「흰소」 이중섭, 1950년대 초반.

이중섭(李仲燮, 1916~1956년)의 대표작급에 속하는 작품이다. 1955년 미도파화랑에서 개최한 개인전에 출품된 작품이다. 개인전 당시 현 소장

「흰소」이중섭, 합판에 유채, 30×41.7센티미터, 1950년대 초반, 홍익대박물관 소장.

처인 홍익대 측이 5만 원에 직접 구입한 것으로 알려져 있다. 베니어판에
에나멜 화이트를 사용했다.

이중섭은 '소의 화가'라는 별명을 들을 만큼 소를 즐겨 그렸다. 앞의 개
인전 때도 「흰소」이외에 「싸우는 소」, 「소와 아동」등을 출품했다. 그는
진정으로 조국의 소를 좋아했다. 이는 6·25전쟁 이후만의 일도 아니었
다. 이중섭은 이미 1930년대부터 소를 주요 소재로 삼아 그렸다는 사실을
간과할 수 없다. 특히 일본에서 발표한 작품 가운데 소 그림이 다수인 점
도 주목을 끌고 있다.

1941년 동경의 조선미술협회전에 출품한 「연못이 있는 풍경」은 소를

화면 가득히 설정해 놓고 그 옆에 깡마른 중년 남성이 벌거벗은 채 앉아 있는 모습을 그린 작품이다. 미술창작가협회전 출품작인 「망월(望月)」(1940년), 「소와 여인」(1941년) 역시 소의 이미지가 중요하게 차지하고 있다. 또 다른 「망월」(1943년)은 밤하늘의 둥근 달 아래 소와 소년의 얼굴이 시정(詩情) 넘치게 표현되어 있다.

1940년대 전반기의 이중섭 소는 「작품」(1940년)에서 구체적으로 확인할 수 있다. 제4회 자유전 출품작인 이 그림은 화면 가득히 소의 측면을 담은 것이다. 쳐든 뒷발에 입을 대고 있는 황소의 얼굴이 힘에 넘치고 있다. 학생 시절부터 조르주 루오처럼 강한 필치의 데생을 한다고 유명했던 이중섭의 체취가 온전히 담긴 작품이다. 거친 필치로 윤곽선을 강하게 처리했다. 하지만 1950년대처럼 난폭한 필치라기보다는 간단 명료한 묘사로 동세(動勢)를 느끼게 하는 강렬한 방식의 형상력을 구사했다.

이중섭의 소는 살아 꿈틀대고 있다. 온순한 성격의 소이지만 결코 순종형의 소만은 아닌 것 같다. 그래서 황소이기 십상이다. 김환기는 이중섭의 소를 보고 이렇게 쓴 바 있다.

작품 거의 전부가 소를 취재했는데 침착한 색채의 계조(階調), 정확한 데포름, 솔직한 이매주, 소박한 환희, 좋은 소양을 가진 작가이다. 솟구쳐 오는 소, 외치는 소, 세기의 운향을 듣는 것 같았다. 응시하는 소의 눈동자, 아름다운 애린(哀隣)이었다. 씨는 이 한 해에 있어 우리 화단에 일등으로 빛나는 존재였다. (『문장』, 1940. 12.)

「흰소」는 이중섭식 소의 표현 형식이 유감없이 무르녹은 작품이다. 군더더기 없이 일필휘지한 것처럼 속도감 있는 필치를 구사했다. 속도감은 절제된 붓과 함께 대상의 특징을 강하게 부각시키는 데 유효했다. 선묘 형식은 검은색 바탕에 흰색으로 덧칠하면서 소에게 성격을 부여했다. 성난

소의 모습이다. 얼굴 표정이 참으로 강인하다. 이렇듯 강한 성격을 작가는 단숨에 몇 번의 붓질로 집약시켜 놓았다.

소는 한국의 상징이기도 하다. 근면하고 온순한 성격이 그의 특성이다. 그러나 온순한 성격의 소유자가 한번 화를 내면 말릴 수 없다는 속설이 있다. 온순한 소가 화를 낸다. 그것은 식민지 시절의, 아니면 동족상잔의 시대 상황이 낳은 겨레의 모습이 아닐까.

「나무와 두 여인」박수근, 1962년.

앙상한 나무 한 그루. 잎새 하나 없다. 썰렁한 풍경이다. 나뭇가지는 잘려 있고 두서없이 퍼져 있다. 나목이다. 헐벗은 알몸이다. 겨울 풍경, 그래서 춥다. 하지만 나무는 죽지 않았다. 분명히 이듬해 봄에 푸르른 잎으로 감싸질 것이다. 생명성(生命性)의 상징이다.

나목 아래에 아낙네가 있다. 촌부(村婦) 하나가 광주리를 머리에 이고 지나가고 있다. 시장에 가거나 아니면 시장에서 귀가하는 중일 것이다. 여성은 삶의 중심에 있다. 그는 결코 유한 부인이 아니다. 가족의 삶을 지탱시켜야 하는 우리나라의 모성(母性)이다. 광주리는 가난한 삶의 표상이다. 이 행인을 아이 업은 또 다른 아낙네가 물끄러미 바라보고 있다. 아이를 업은 여자 역시 생명성의 상징이다.

박수근의 작품에는 장년의 남성이 등장하지 않는다. 전쟁 이후의 사회상 속에 가장(家長)의 부재를 증명했다. 박수근의 나목은 전쟁 이후의 사회상을 상징한 것이다. 궁핍한 시대의 표상이다. 나무는 춥고 가난하다. 그렇기 때문에 잎새 하나 용납할 수 없다. 그러나 나무는 인고의 미덕이 있다. 아낙네도 마찬가지다.

박수근은 자신의 예술 철학을 다음과 같은 말로 집약한 바 있다.

「나무와 두 여인」 박수근, 캔버스에 유채, 130×89센티미터, 1962년.

나는 인간의 선함과 진실함을 그려야 한다는 예술에 있어 대단히 평범한 견해를 가지고 있다. 따라서 내가 그리는 인간상은 단순하고 다채롭지 않다. 나는 그들의 가정에 있는 평범한 할아버지나 할머니 그리고 어린아이들의 이미지를 가장 즐겨 그린다.

참으로 평범한 견해이다. 그러나 평범 속에 엄청난 진리가 있다. 성범 일여(聖凡一如)이다. 박수근은 대상을 단순화시켜 거의 직선으로 선묘했다. 배경도 생략시켰으며 회색조의 어두운 색을 즐겨 썼다. 표면 질감은 우툴두툴하여 화강석과 같다. 한국이 돌 문화의 나라인 점을 상기한다면 우리의 정서와 얼마나 일치시킨 결과인가.

박수근은 빈곤과 독학으로 자신의 독자적인 예술 세계를 성취한 화가였다. 그는 회색조의 화강암 표면 질감이란 표현 기법을 창출하여 우리 민족의 석조 문화 정서를 현대적으로 재현해 내려 했다.
이 같은 표현 기법은 기왕에 알려졌던 것처럼 우연의 소산물이 아닌 작가가 의도적으로 개발해 낸 각고의 산물이란 점이 주목을 요했다. 따라서 박수근은 촌부라든가 나목 등 몇 가지의 특정 소재로써 자신의 조형 언어로 대체했다.

나목과 촌부 등 박수근 세계의 등장물은 가장 부재의 가족도로서 전후(戰後) 1950년대와 1960년대 사회 현실의 증언이기도 했다. 생존 현장의 촌부에게서 건강한 민중 의식까지 간취할 수 있을 정도였다. 뿐만 아니라 앙상한 나목은 비록 싸늘한 겨울의 궁핍한 시대를 상징하지만 그것은 새 봄에 다시 나뭇잎을 키우는 생명 탄생의 기약을 약속하는 시대적 의지이기도 했다. (윤범모, 「박수근의 예술 세계와 민족미의 구현」, 『한국근대미술사학』 3집, 1996.)

「영원한 노래」 김환기, 1957년.

참으로 화사하다. 그러면서도 은은하다. 좋은 그림은 이렇듯 여운이 있다. 가슴을 울린다. 하나의 반향이다.

김환기(金煥基. 1913~1974년)의 작품은 원색의 적절한 구사력이 특징을 이룬다. 대상을 단순화시킨다. 하나의 도안처럼 선(線)이 절제되어 있다. 그러면서 향수에 젖게 하는 소구력(訴求力)이 있다. 그의 작품 세계는 자연이, 그것도 동심(童心) 어린 순정의 마음이 무르녹아 있기 때문이다. 따라서 인위적 세계임에도 인위성이 튀어나오지 않고 있다.

김환기는 1930년대의 추상 미술 경향을 거쳐 1950년대 구상적 회화에서 하나의 금자탑을 쌓았다. 전통을 기반으로 하여 독자적인 세계를 구축했다. 그것은 문인화였다. 유화 재료를 사용한 문인화라고 보아도 허물이 없을 것 같은 세계이다. 다루어진 소재들이 무엇보다 문인 세계에서 즐겼음직한 것들이다. 백자 항아리를 비롯, 매화, 학, 달, 나무, 구름 등이 그것이다. 이 같은 소재를 수묵 정신의 조형화처럼 농축시켜 화면에 담았다. 색깔만 화사할 뿐이지 작가 정신은 문인 정신과 같다.

「영원한 노래」도 김환기식 유채 문인화라 할 수 있다. 이 그림은 문갑이나 창문처럼 화면이 구획되어 있다. 중심축이 약간 좌측으로 이동하여 커다랗게 十자(字)형을 이루고 각 칸마다 도상을 적당히 배치했다. 김환기식 문인 세계에 즐겨 등장되는 소재가 총출동한 것 같은 느낌을 주고 있다. 창밖 보름달에 걸린 매화 나뭇가지 하나, 사슴 머리, 산, 학, 구름, 도자기, 그리고 장식적인 문양들. 배경의 청색 기저에 두툼한 층의 물감 바탕 그리고 단정하게 위치한 제각각의 소재들, 참으로 장식성이 농후한 그림이다. 바탕의 청색은 작가가 선호했던 색깔이다. 뒤에 김환기는 뉴욕 시대로 이어지면서 점 시리즈를 창출했다. 대형 화면에 무수히 찍힌 점들, 그것의 기저색은 청색이었다. 김환기는 바닷가 출신이다. 그렇기 때문인지 청색을 좋

「**영원한 노래**」 김환기, 캔버스에 유채, 162×129센티미터, 1957년, 호암미술관 소장.

아했다. 한국인의 색채 선호도 조사에 의하면 한국인이 가장 좋아하는 색깔은 청색이란 조사 결과도 있다. 특히 바닷가 사람들은 청색을 좋아했다. 김환기의 청색 선호 역시 예사스럽지 않다.

이렇듯 색상, 소재 등에서 한국적 정서가 기초에 깔려 있음이 김환기 세계의 특징이다. 「영원한 노래」는 작가가 파리 체류 시절 제작한 작품이

다. 파리에서 조선시대식 선비의 세계를 작품화하다니……. 조금 놀랍게 하는 사항이기도 하다. 하기야 도불한 뒤의 작가는 개인전을 갖기까지 프랑스 작가들 그림에 물들까봐 전람회 구경도 다니지 않았다고 토로한 바 있다. 참으로 심약한 태도이다. 그러면서도 오죽하면 자기 세계가 훼손될까봐 파리에 가서까지도 전전긍긍했을까 하는 이해심도 들기도 한다. 파리에서 그린 조선시대 선비들의 마음. 김환기의 문인 정신은 평생 그의 예술 세계를 지킨 고향이기도 했다. 다만 현장성을 동반하지 않은 시각이 아쉽게 하는 부분이다.

「31번 창고」 조양규, 1955년.

조양규(曺良奎, 1928년~?)는 경남 진주 출생이다. 밀항한 일본에서 1950년대 작가로서 명성을 드높였다. 전후 일본 미술의 공백기를 메워 준 작가라고 극찬을 받았던 작가였다. 그러나 그의 귀국행은 고향이 아니고 평양이었다. 1960년 북송선을 탔다. 처음에는 환대를 받았으나 평양 미술계에서 그의 존재는 사라졌다. 오늘날 그는 행방 불명 상태로 생사조차 확인할 수 없다. 분단 시대가 낳은 상징적 화가임에 틀림없다. 그러니까 조양규의 화가 생활은 일본 시절 정도이니 채 10년도 안 되는 짧은 기간에 불과하다. 그 짧은 기간에 그는 「창고」 시리즈와 「맨홀」 시리즈로 주옥 같은 걸작을 제작했다. 동경 국립근대미술관에 그의 작품이 상설 전시되는 것도 근거없는 일이 아니다.

「31번 창고」는 붉은 글씨로 '31'이라고 창고의 번호가 크게 써 있는 문 앞에 한 노동자가 서 있는 모습이다. 창고의 색깔이 밝은 청색인 것에 비해 열려진 문 안의 검은색과 노동자의 흰색 계통이 대비를 이루고 있다. 그런데 특이한 것은 노동자의 모습이다. 그는 거대한 몸짓으로 우뚝 서 있으나

「**31번 창고**」 조양규, 캔버스에 유채, 65×53센티미터, 1955년, 일본 개인 소장.

웬일인지 두상 부분은 조그맣다. 거대한 육체에 왜소한 두상이다. 조양규의 「창고」 시리즈는 자본주의의 단면을 상징한다. 작가는 이렇게 말했다.

내가 살고 있는 주변의 정경이다. 자본주의적 사회 기구의 상징으로서의 창고에 대한 막연한 이미지, 생산의 현장이 아니라 생산물의 수적(收積) 과정에 있어 노동력의 흡수, 여기에 보이는 기구와 인간과의 부조리한 분리 등이 나의 주된 과제로서 시험되었다. 「31번 창고」, 「L 창고」(1957년)에서 「밀폐된 창고」(1957년)로의 진전에서 점점 그 대립 갈등을 명확하게 한 것 같은 느낌이었다. 6·25동란에서의 특수(特需) 붐에 의해 점점 자기 회복을 완수하려는 독점 자본의 활기에 대한 하층 노동자의 가혹한 현실 상황과의 대비 관계, 그 곳에 자본주의 사회 체제에서 노동의 본질과 노동자의 소외 상황을 명시했다.

조양규의 「창고」는 확실히 자본주의 사회 체제에서 노동의 본질과 노동자의 소외 상황을 명시한 작품이다. 그의 창고 속에서는 인간이 튕겨져 나올 것 같으면서도 동시에 창고의 어둠 속으로 인간이 빨려 들어갈 것 같은 느낌을 준다. 이 같은 「창고」에서 작가는 「맨홀」로 옮겼다.

맨홀은 도시의 도로를 장식하고 있는 심장이기도 하다. 이 속에는 온갖 케이블이 내장되어 도시의 기능을 담당한다. 조양규는 이 맨홀의 뚜껑을 열어 놓고 일하는 모습을 집중적으로 화면에 담았다. 아스팔트의 구멍에 얼굴만 내밀고 있는 노동자와 그 옆에 널브러져 있는 파이프, 여기서 작가는 억압된 에너지를 표현하려 했는지도 모른다. 조양규는 시대 상황을 조형 언어로 증거했다. 분단 시대 조국의 현실을 가슴으로 아파하면서 자신의 예술적 원천으로 삼고자 했다.

참고 문헌

김윤수, 『한국현대회화사』, 한국일보사, 1975.

리재현, 『조선력대미술가편람』, 문학예술종합출판사, 1994.

윤범모, 『한국근대미술의 형성』, 미진사, 1988.

──, 『미술과 함께, 사회와 함께』, 미진사, 1991.

──, 『한국근대미술의 한국성』, 가나아트, 1995.

── 외, 『김복진전집』, 청년사, 1995.

윤희순, 『조선미술사연구』, 동문선·재출판, 1994.

이구열, 『한국근대미술 산고』, 을유문화사, 1972.

──, 『근대한국미술사의 연구』, 미진사, 1992.

이구열 외, 『근대한국미술논총』, 학고재, 1992.

이경성, 『한국근대미술연구』, 동화출판공사, 1974.

──, 『근대한국미술가논고』, 일지사, 1974;1989.

이경성 외, 『한국현대미술의 흐름』, 일지사, 1988.

조인규 외, 『조선미술사 2』, 사회과학출판사, 1990.

최　열, 『한국현대미술운동사』, 돌베개, 1991.

한국근대미술사학회, 『한국근대미술사학』, 청년사, 1994~1996.

『한국근대회화선집』(전27권), 금성출판사, 1990.

빛깔있는 책들 401-12

근대 유화 감상법

글	―윤범모
사진	―윤범모

발행인	―장세우
발행처	―주식회사 대원사

편집	―김분하, 연인숙, 김옥자, 최은희
미술	―최효섭
기획	―조은정, 김수영
총무	―이훈, 이규헌, 정광진
영업	―김기태, 강성철, 이수일, 문제훈, 안태경, 박경이
이사	―이명훈

첫판 1쇄	―1997년 2월 25일 발행
첫판 3쇄	―2002년 10월 30일 발행

주식회사 대원사
우편번호/140-901
서울 용산구 후암동 358-17
전화번호/(02) 757-6717~9
팩시밀리/(02) 775-8043
등록번호/제 3-191호
http://www.daewonsa.co.kr

(b) 값 13,000원

Daewonsa Publishing Co., Ltd.
Printed in Korea(1997)

ISBN 89-369-0196-6 00650

빛깔있는 책들